朵云真赏苑　名画抉微

吴湖帆山水

本社 编

U0129963

上海书画出版社

前言

吴湖帆（1894—1968），江苏苏州人，初名翼燕，后更名万，字东庄，又名倩，别署丑簃，号倩庵，书画署名湖帆，曾任上海中国画院画师，中国美术家协会上海分会副主席。20世纪三四十年代，吴湖帆以其出神入化、游刃有余的笔墨功夫和鉴赏才能，成为海上画坛的一代宗主，与吴待秋、吴子深、冯超然并称为书画界的"三吴一冯"。

吴湖帆受益于他家族丰富的收藏和深厚的传统文化修养，对画史上很多经典名作都得以临摹展玩，这成就了他高超的艺术修养和眼界胸襟。在艺术创作上，更是以雅腴灵秀、清丽明净的画风自开面目，称誉画坛。20世纪三四十年代，他的"梅景书屋"则成为江浙一带影响最大的艺术沙龙，当时著名的书画、词曲、博古、棋弈的时贤雅士大多都曾出入其间。

吴湖帆工山水，亦擅松、竹、芙蕖。他从清初"四王"入手，继对明末董其昌下过一番工夫，后深受宋代董源、巨然、郭熙等大家影响。其画风秀丽丰腴、清隽雅逸，设色深具烟云飘渺、泉石涤荡之致。他的青绿山水画，设色堪称一绝，不但清而厚，而且色彩极为丰富，其线条飘逸洒脱，正所谓含刚健于婀娜之中。吴湖帆画山水先用一枝大笔，洒水纸上，稍干之后，再用普通笔蘸淡墨，略加渲染。一经装裱，观之似云岚出岫，延绵妙绝，不可方物。

本书选取吴湖帆有代表性的山水画作品，并作局部的放大，使读者在学习他整幅作品全貌的同时，又能对他的线条特色以及用笔用墨的细节加以研习。

目　录

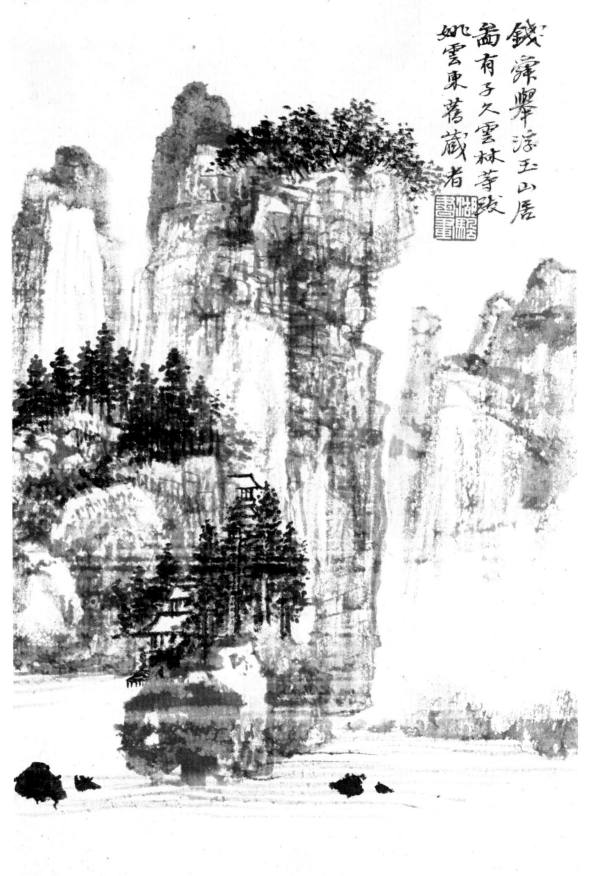

錢舜舉源玉山居
尚有子久雲林華跋
姚雲東舊藏者

仿元人十家山水册（之一）

1

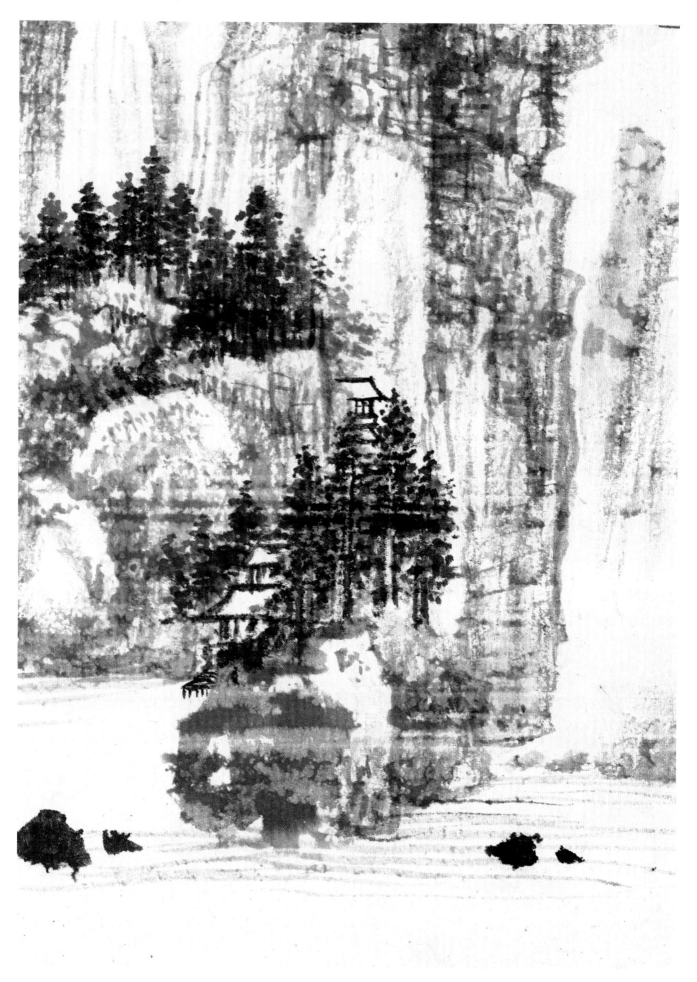

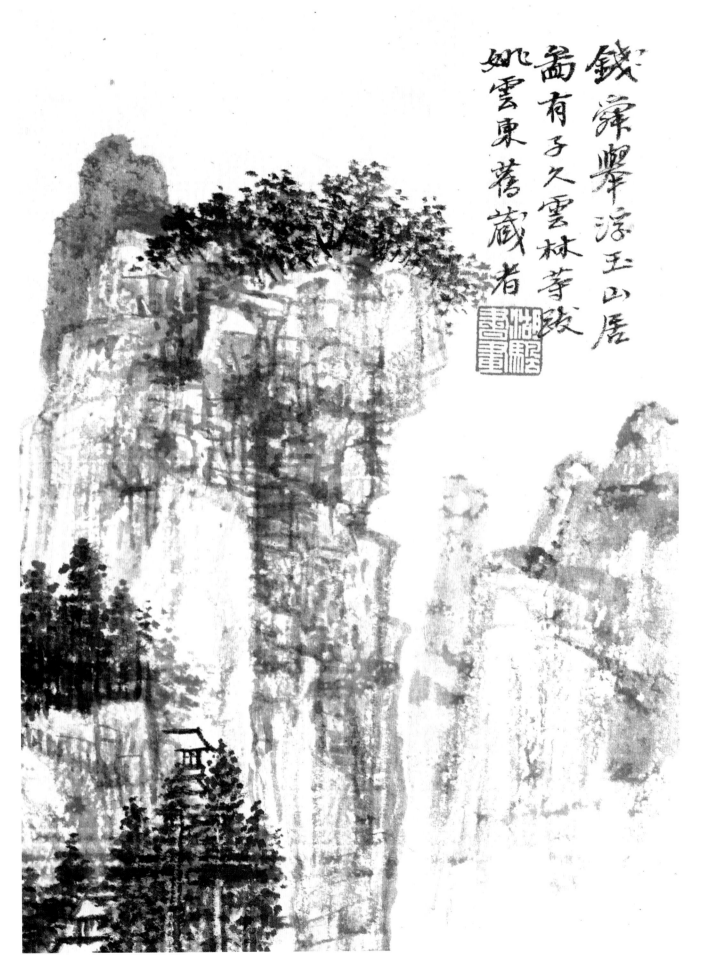

錢舜舉浮玉山居
畫有子久雲林等跋
姚雲東舊藏者

3

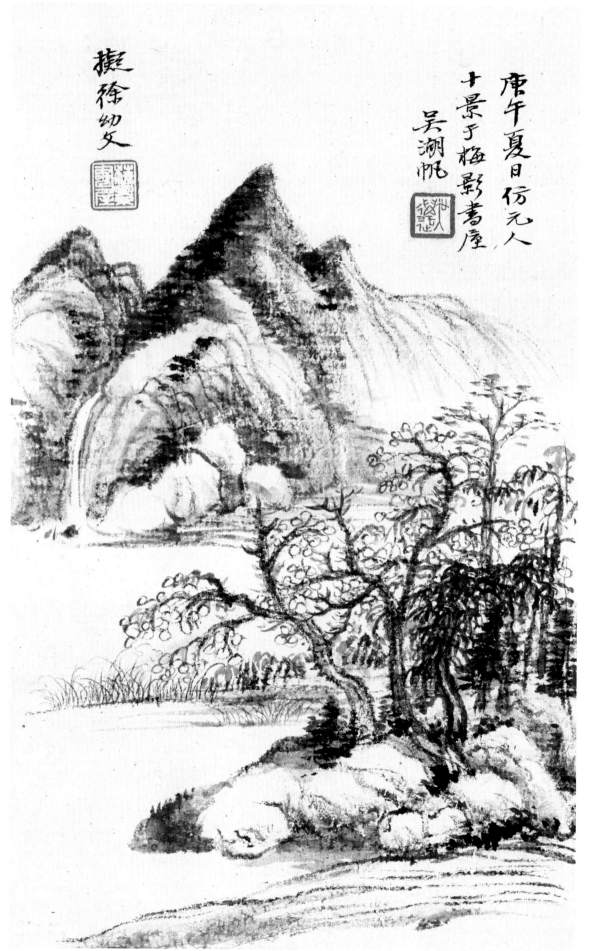

擬徐幼文

庚午夏日仿元人十景于梅影書屋 吳湖帆

仿元人十家山水册（之一）

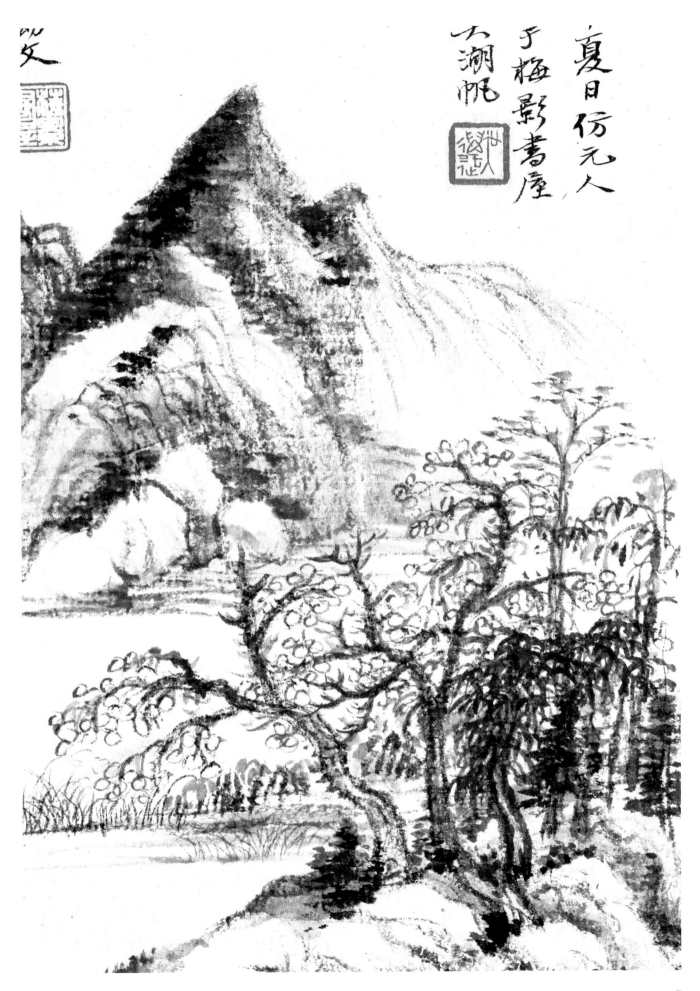

夏日仿元人
于梅影書屋
六湖帆

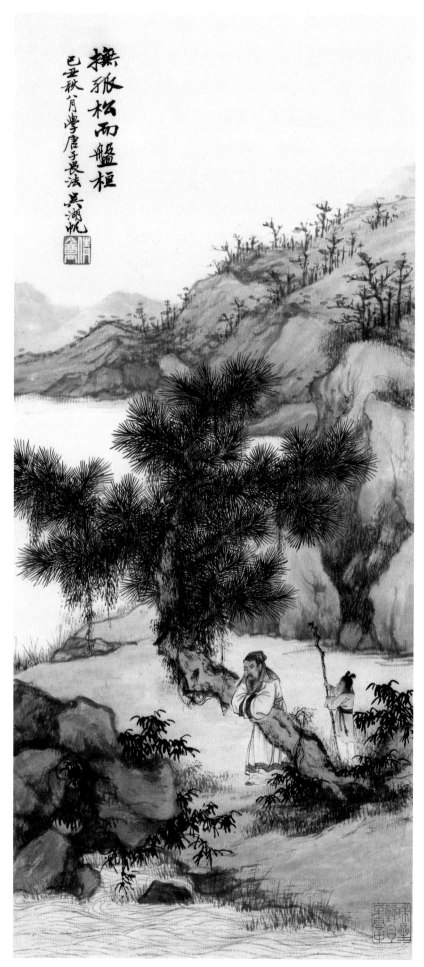

操孤松而盤桓

巳丑秋八月學唐子畏法 吳湖帆

抚孤松而盘桓

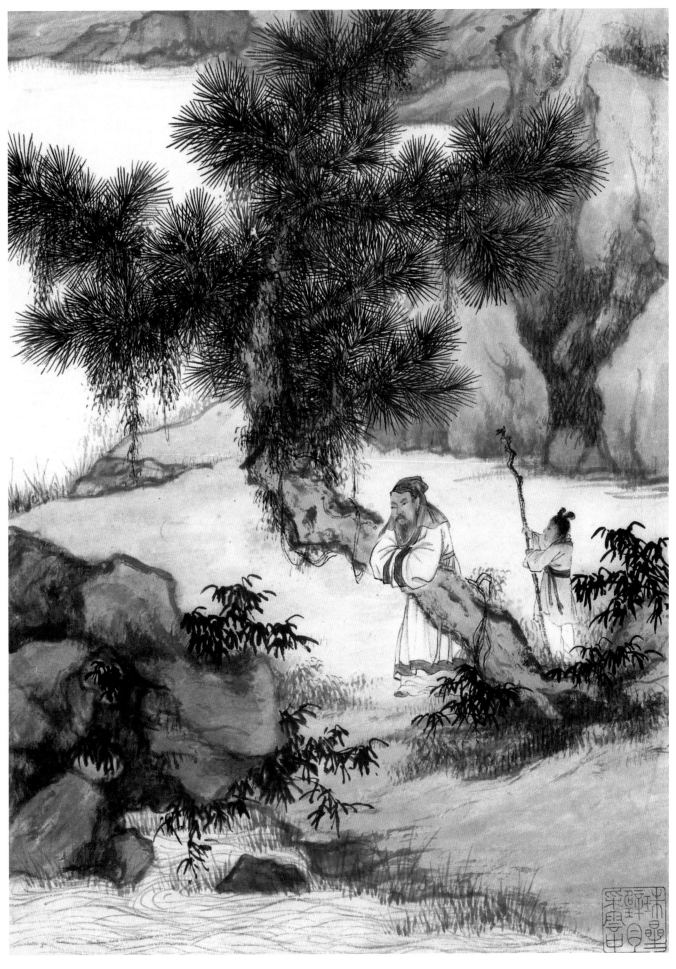

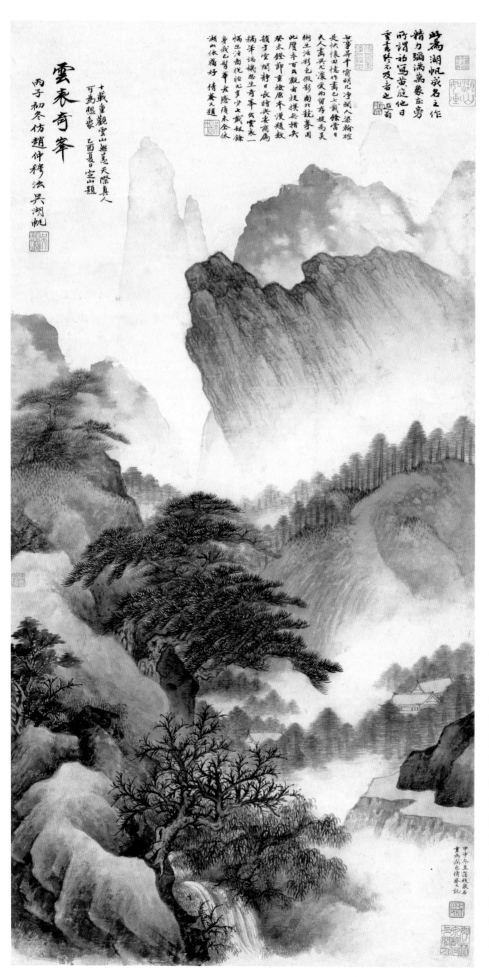

云表奇峰

这幅青绿山水画创作于1936年，画家仿赵雍笔法，熔南北宗画法于一炉，有清奇旷达之风。近处的山石以斧劈皴出之，林木繁茂，而中远景则以解索皴描绘。远处云烟环绕的峰峦是表现的主体，远景之中又虚实兼有，实景突出山石的肌理，墨笔之后石青的染色清新亮丽，而花青染写更远处的峰峦云山。远山只隐隐约约立于远处，给人以无限遐想。画家善用云烟，画中云烟与峰峦映照呼应，显现出清奇空灵的效果。

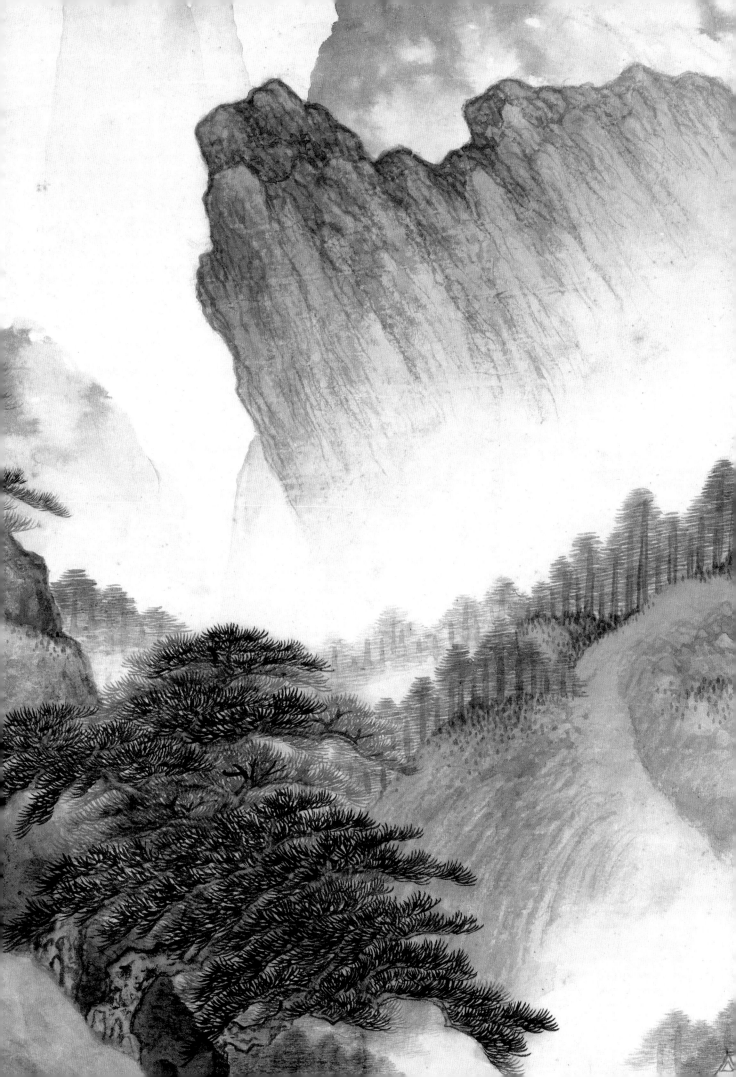

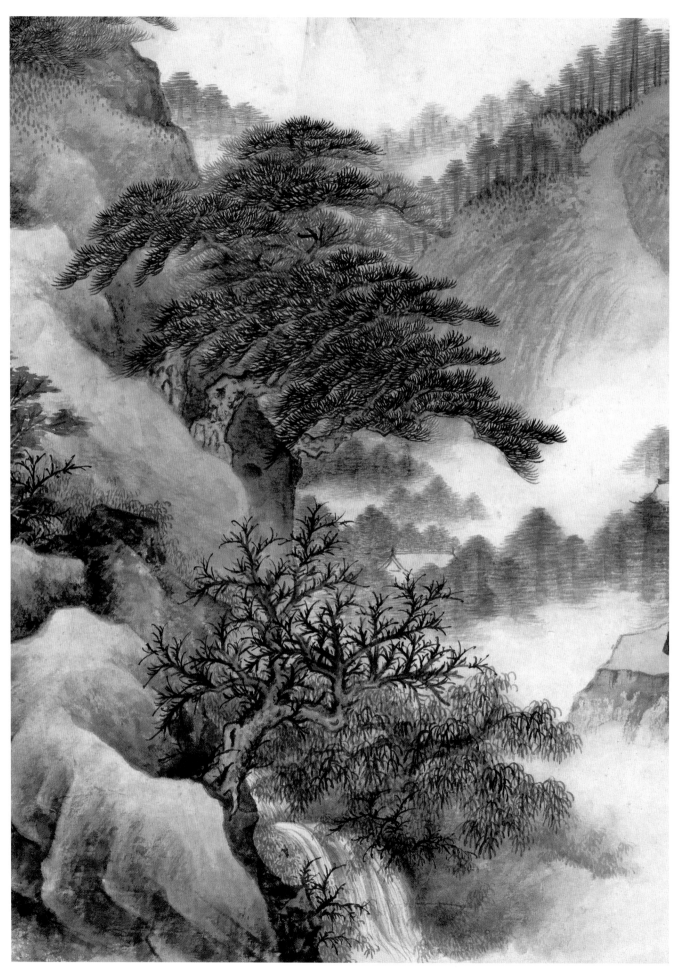

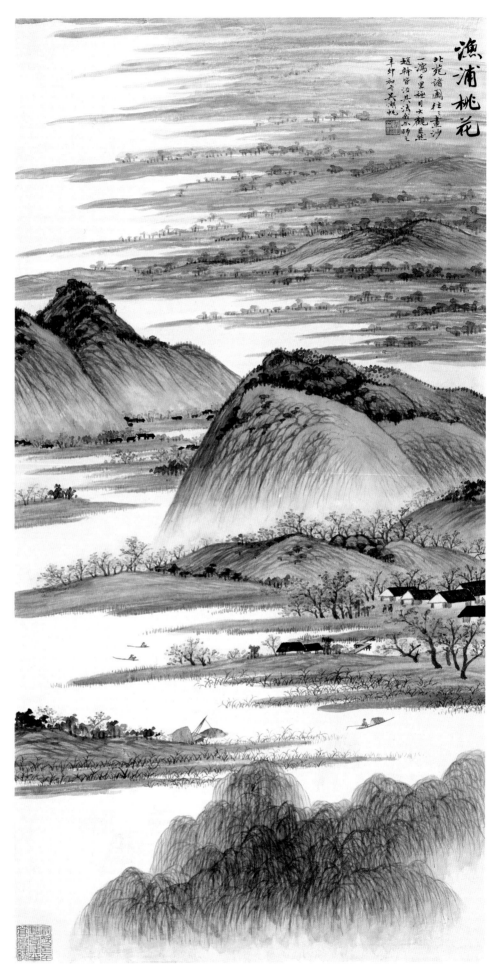

渔浦桃花

渔浦桃花

　　以下四图为一组四季山水图，首图《渔浦桃花》为春景，图中一派江南春日，桃红柳绿的景致。池塘春草，扁舟渔樵。画家以明丽滋润、秀雅妩媚的笔墨描绘出春日的渔村景色。

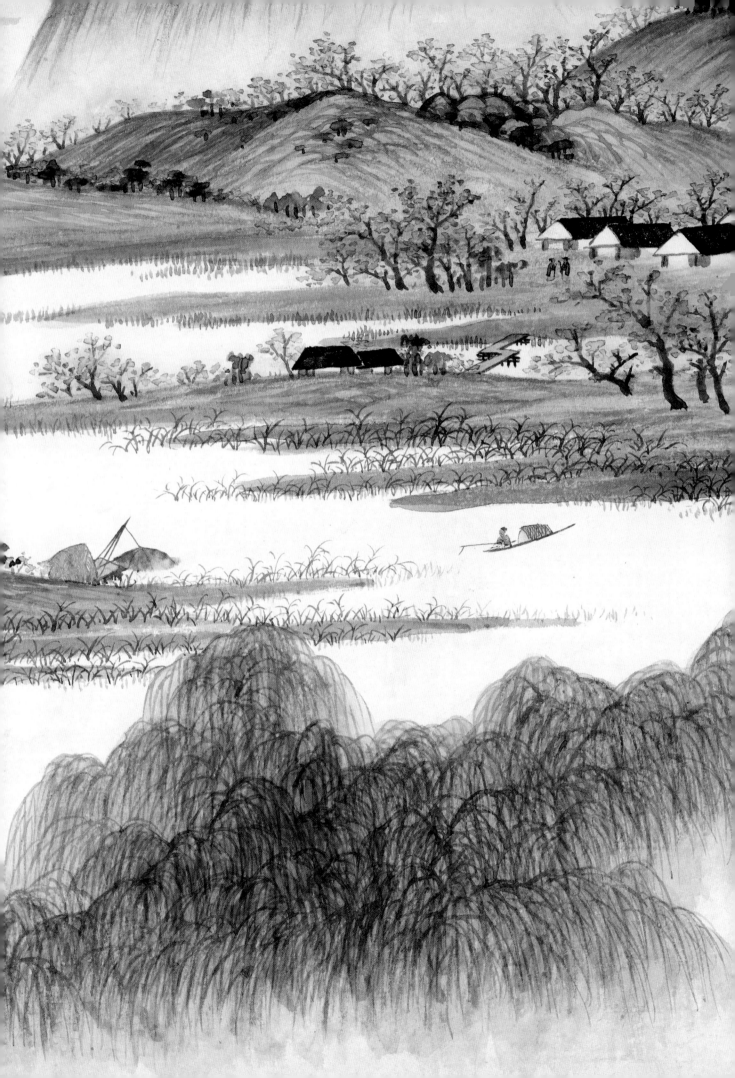

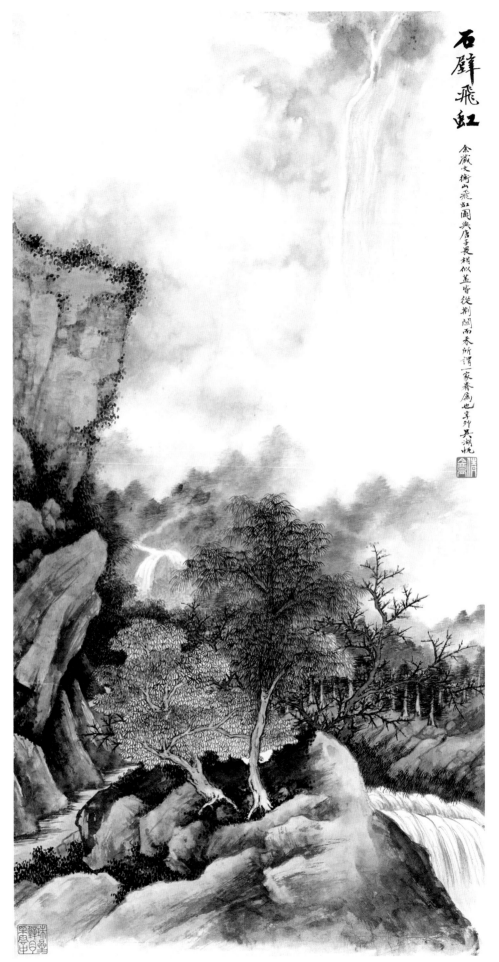

石壁飛虹

余藏之衡山飛虹圖與唐子畏相似蓋皆從荊關而來所謂一家眷屬也辛巳吳湖帆

石壁飞虹

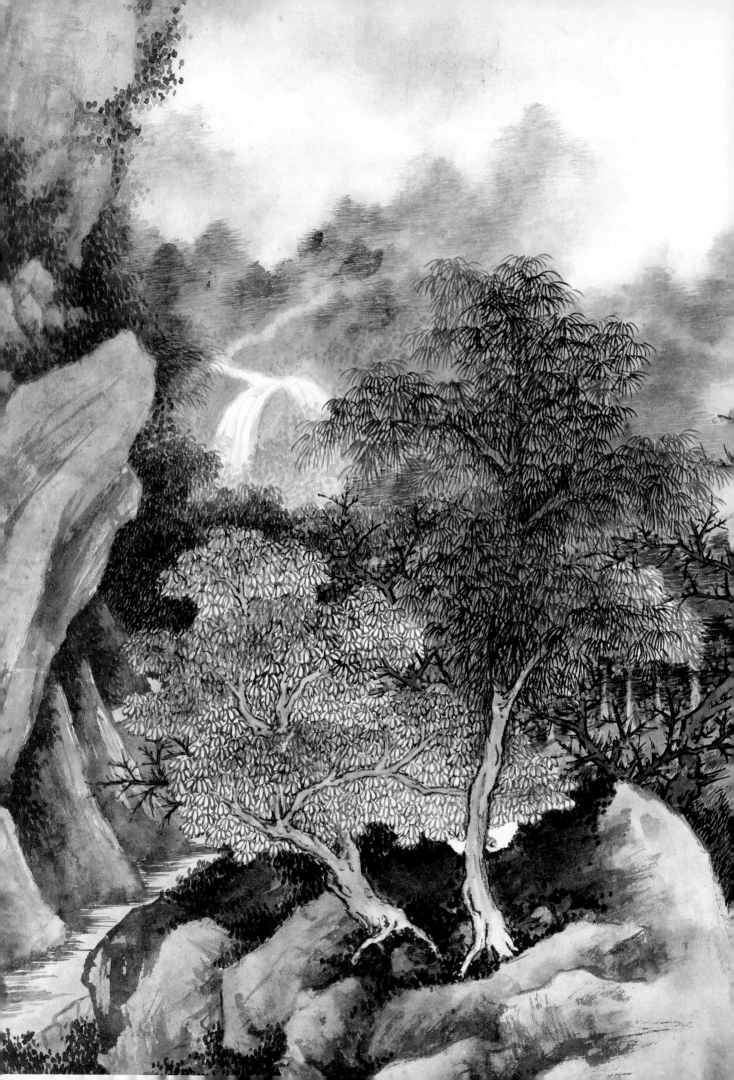

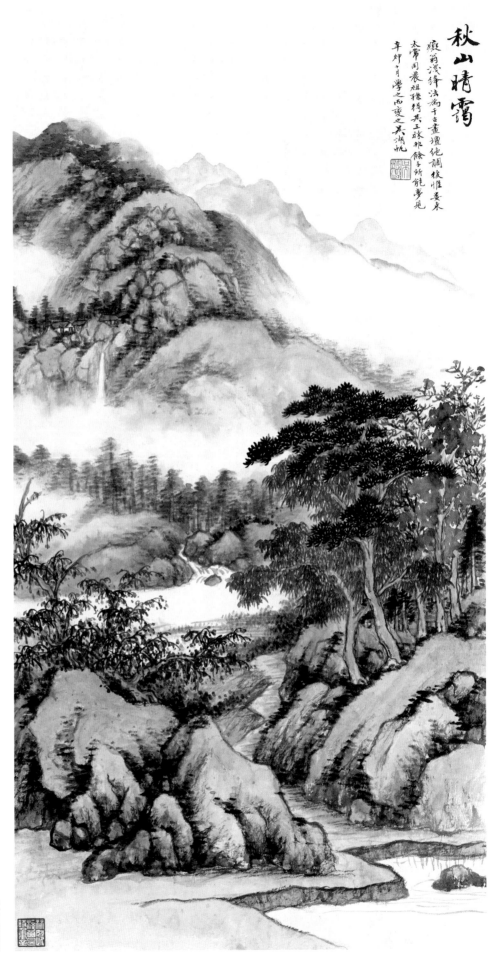

秋山晴靄

癡翁淺絳法為千古畫壇絕調後惟麓
太常同襄祖孫得其三昧非餘子所能夢見
辛卯十月學之丙麓之 吳湖帆

秋山晴靄

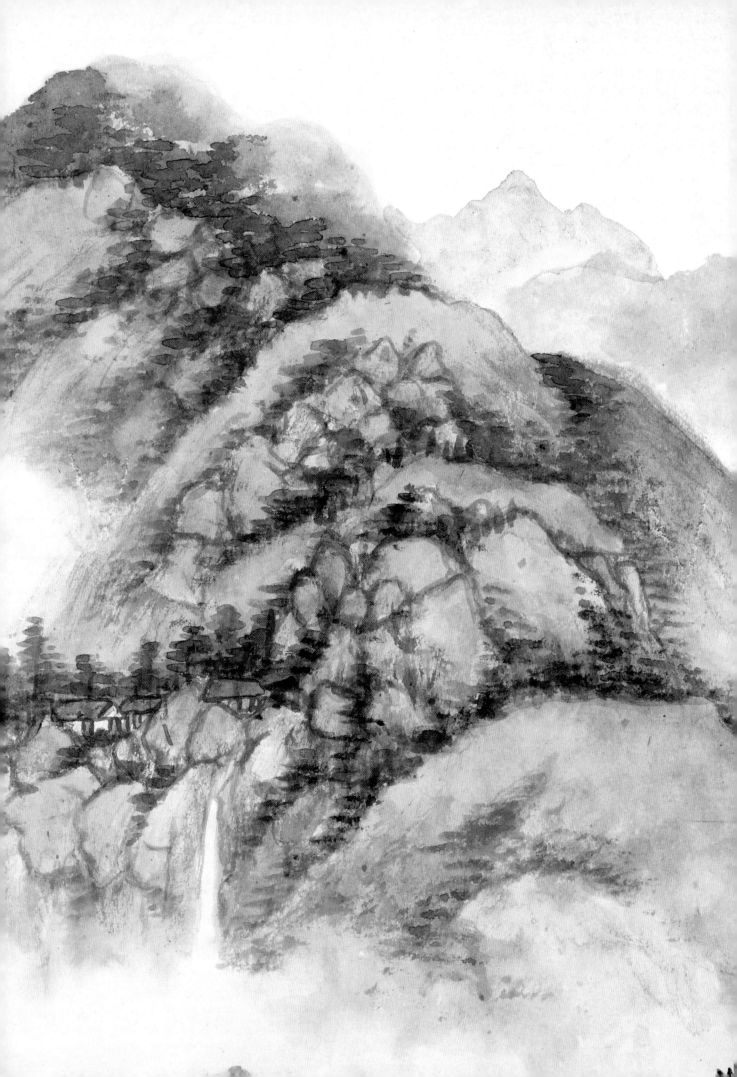

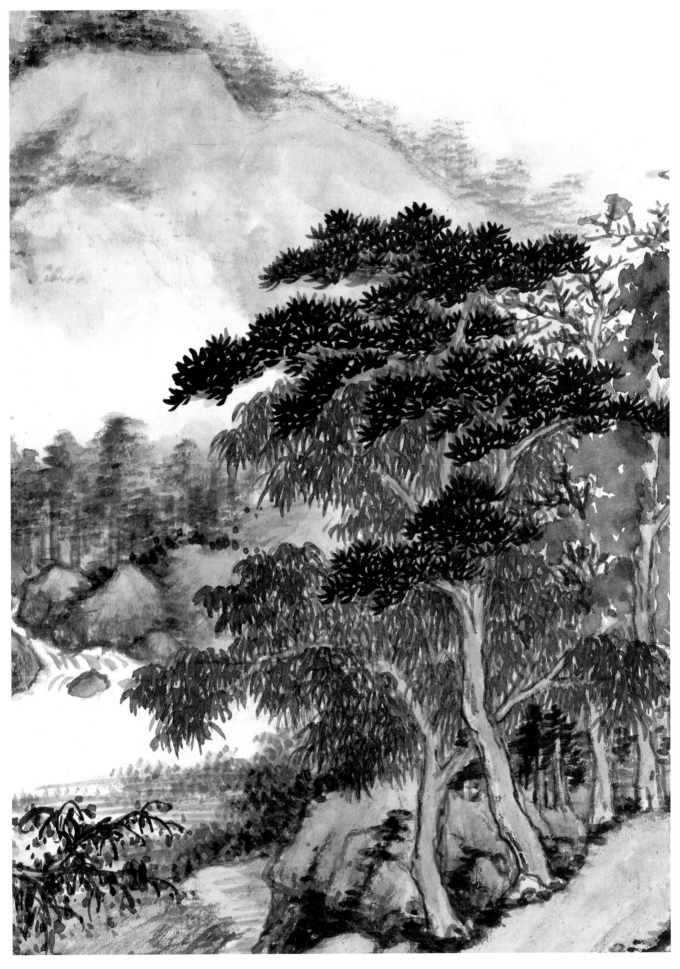

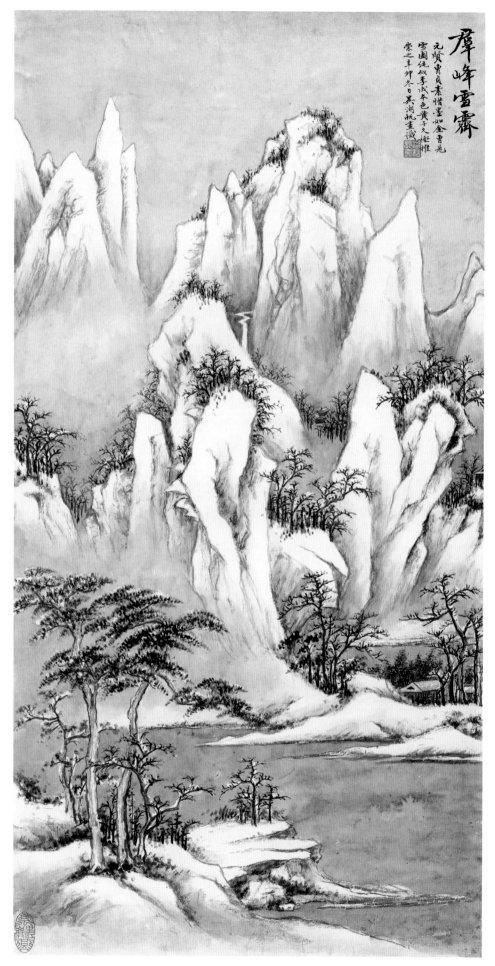

群峰雪霁

18

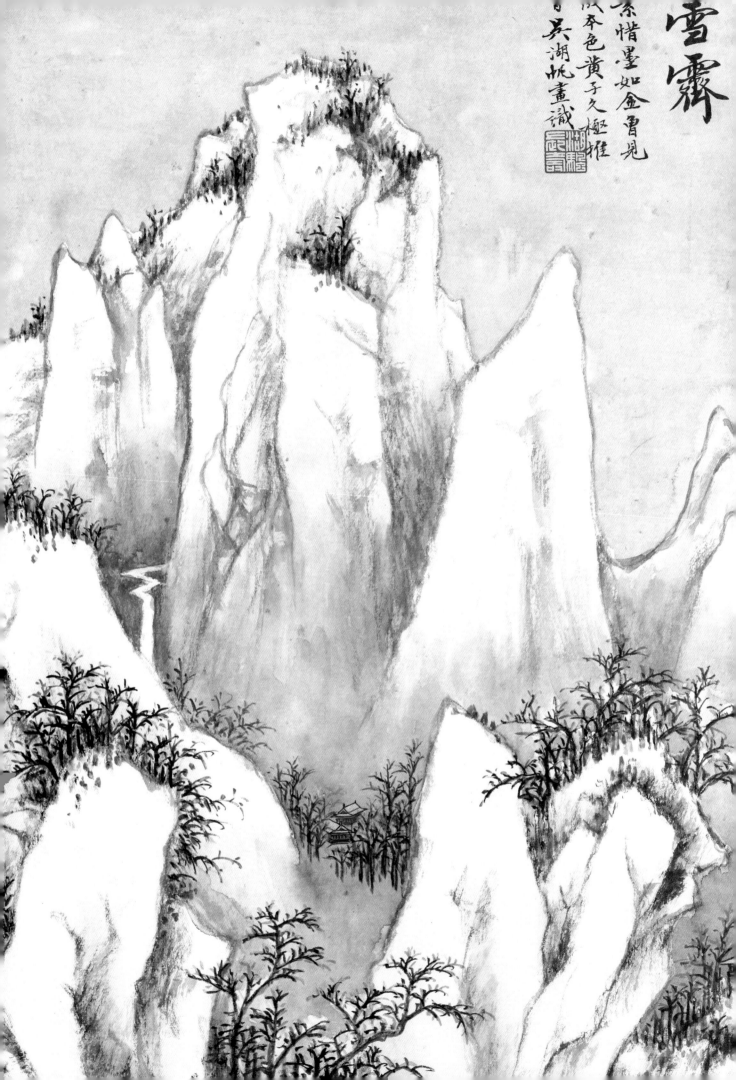

雪霽

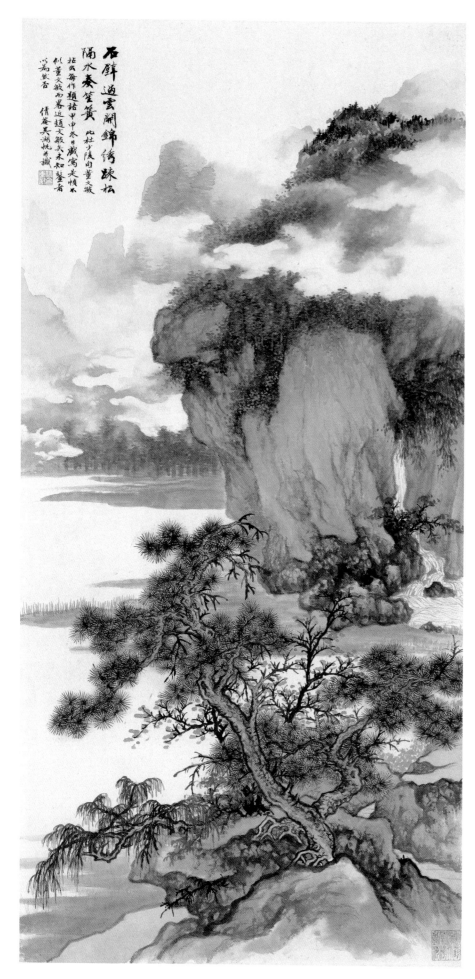

石壁過雲開錦繡 跦桓
隔水秦笙簧

似杜少陵自董文敏
拈武每作題語甲申冬日戲寫足順不
似董文敏而暑近趙文敏吳未知鑒者
以為然否
倩菴吳湖帆并識

春山晴霭

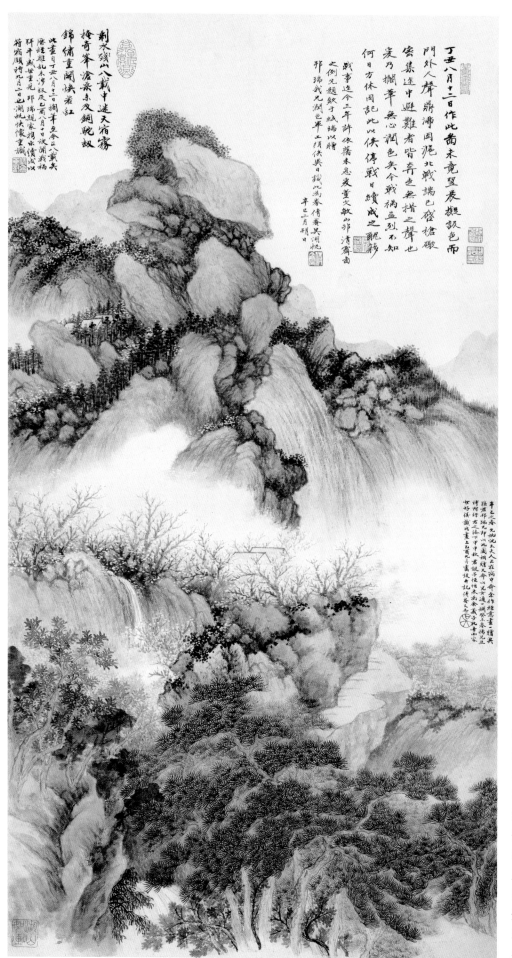

剩水残山八载中迷天宿雾
掩奇峰沧桑未及铜驼劫
锦绣重开焕若虹

丁丑八月十二日作此畵未竟曩拟设色而

门外人声鼎沸闻沪北战端已启枪礮
密集途中避难者皆奔走无措之声也
炭乃搁笔无心润色矣今战祸盖烈不知
何日方休因记此以俟他日续成之 砚彰

战事迄今三年许依籓未息发董文敏山
之例先题欲于赋缎以赠
邦瑞戎兄润也坐工须俟异日识此为寿倩
辛巳二月朔日

锦绣奇峰

　　此图作于1937年8月,是
时沪北抗日战事正在蔓延,
画家不同时期的几次题记记
载了其间不同的心情。1937
年8月,画家听见门外逃难
的人声,无法继续施色完成
作品。直到八年以后抗战胜
利,画家再题:"剩水残山
八载中,迷天宿雾掩奇峰。
沧桑未及铜驼劫,锦绣重关
焕若虹。"这幅作品除了体
现画家当时典雅堂皇的画风
外,还有丰富的史料价值。

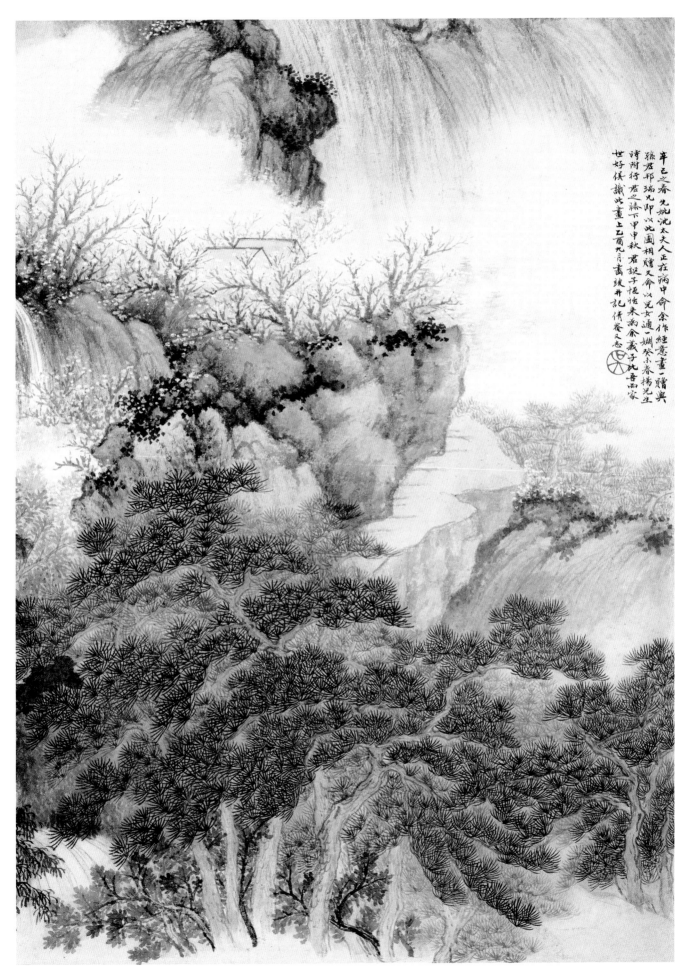

辛巳之春先妣沈太夫人正在病中命余作經意畫一贈與
孫君邢瑞兄即以此圖相贈又命以兒女通一姻癸未春揚兒生
時附行君之孫下甲申秋君誕子恆恰來為義子扎吾兩家
世好俱謝此畫上乙酉九月畫竣并記倩卷文志

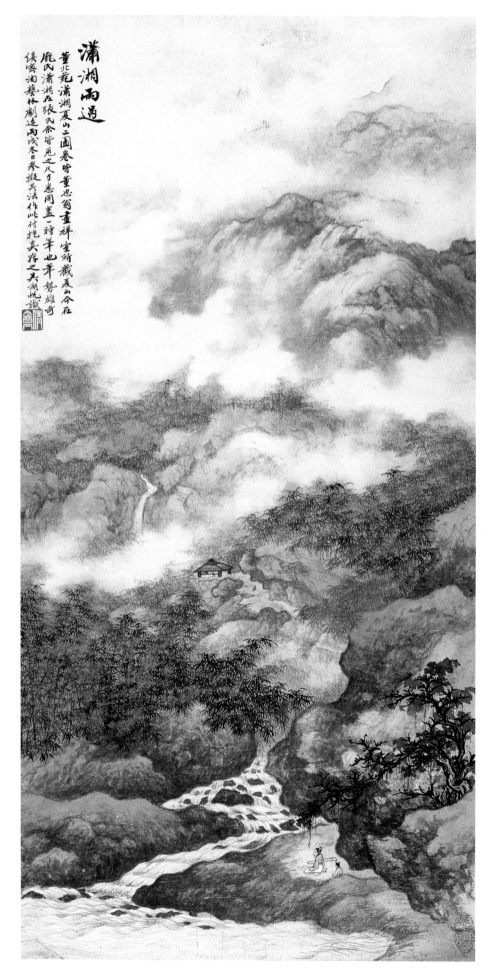

潇湘雨过

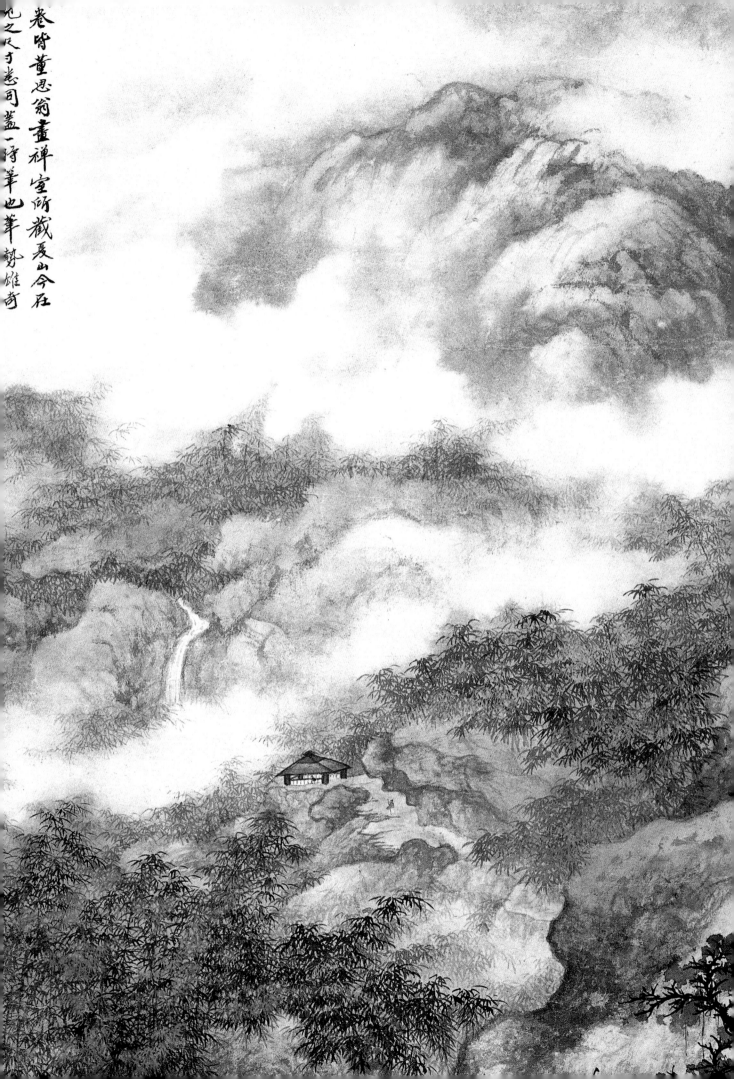

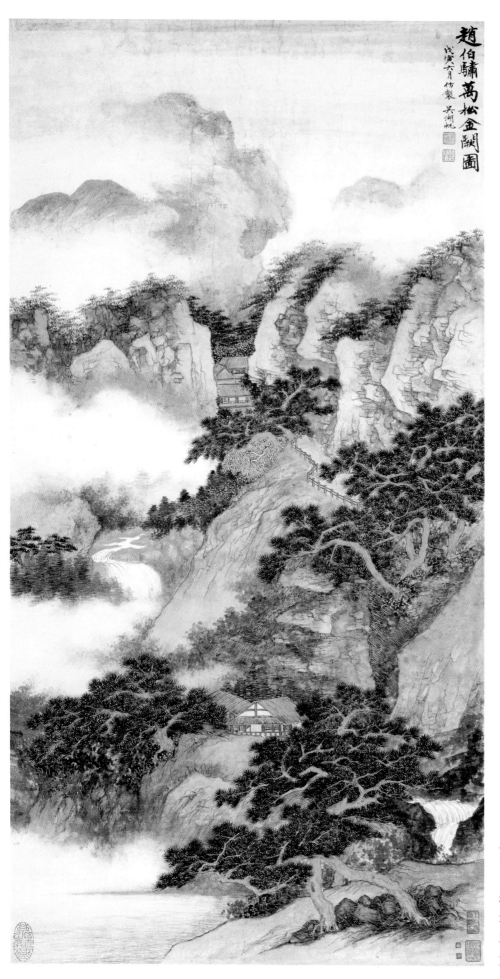

万松金阙

此图的用色独具特色，松树树干以及屋宇以泥金染色，有金碧山水的效果，而淡淡的石绿染就的山石土坡与松树的重色交相呼应。

26

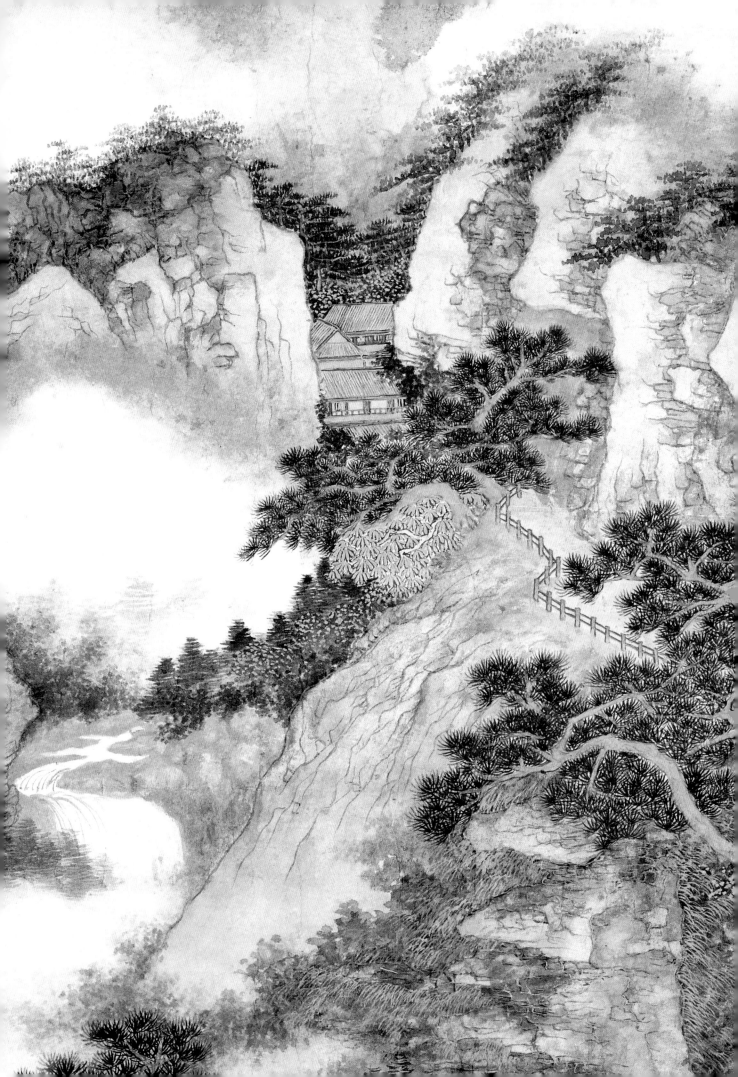

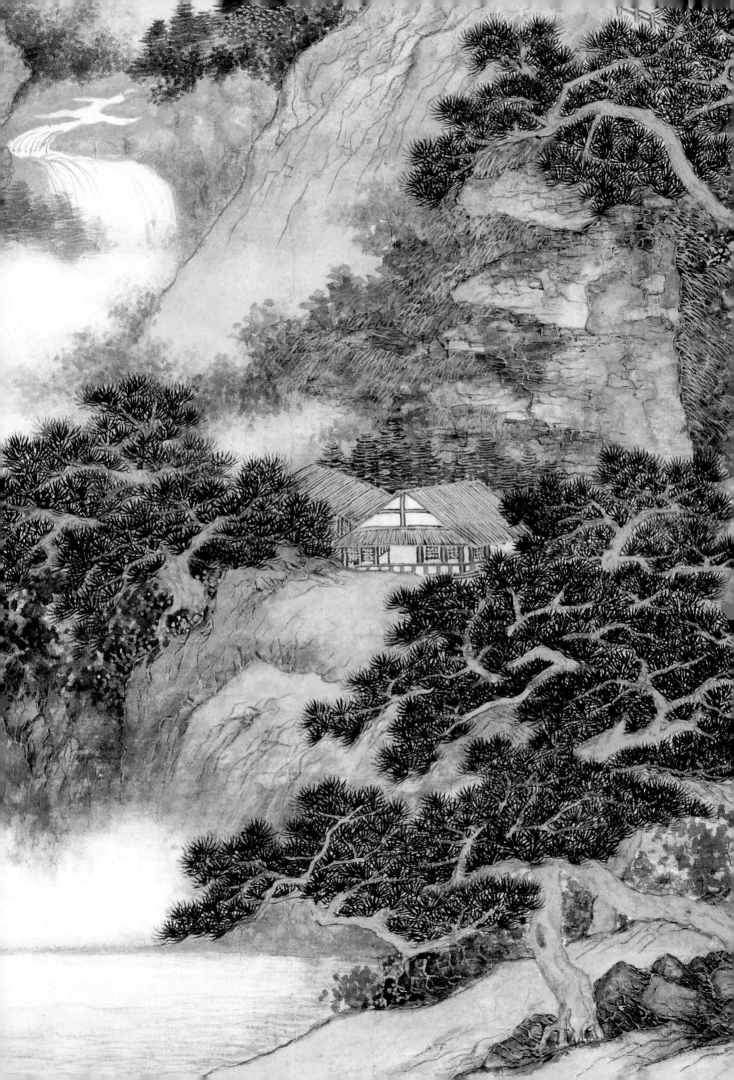

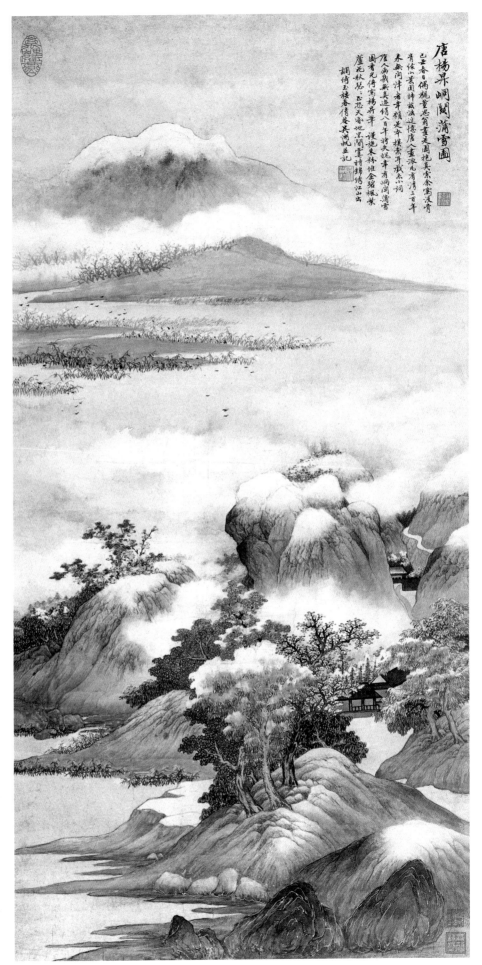

峒关蒲雪

　　吴湖帆、张大千、陆俨少几位著名山水画家都曾画过《峒关蒲雪》，各有特色。《峒关蒲雪》传说是唐代杨升的作品，明代董其昌仿过，吴湖帆、张大千等又据董其昌的仿作二度创作。同一画题，但每人的作品面目不一。吴湖帆《峒关蒲雪》以烟云为特色，施泥金、石青、朱粉、锌白，色彩华美明丽，烟云滋润，画家于随意从容中又不失法度。远景处，烟云与山峦峰顶处的雪相协调，既堂皇绚烂，又冰清玉洁。

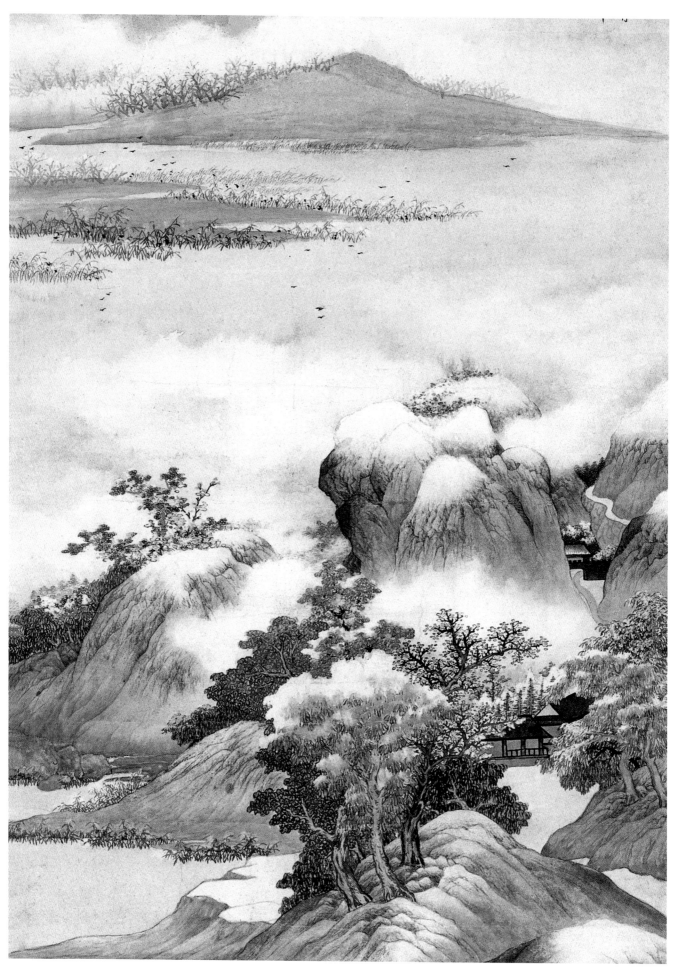

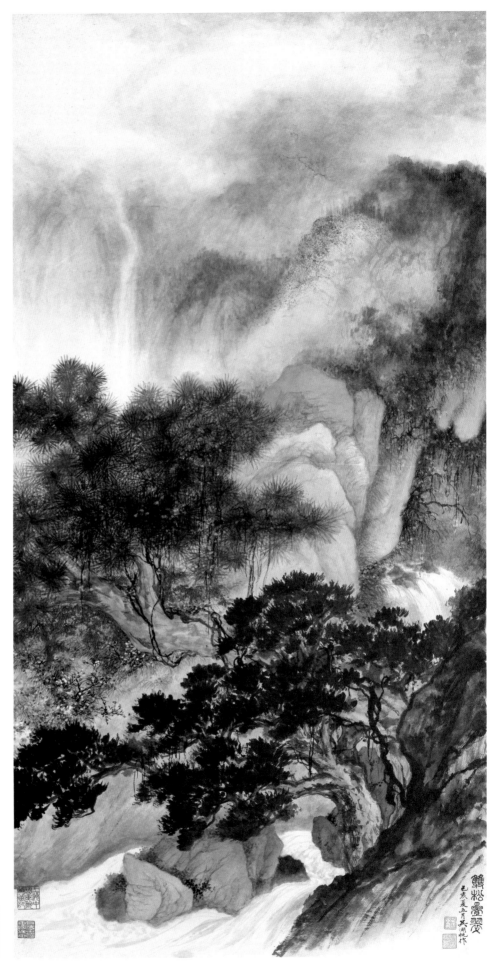

双松叠翠

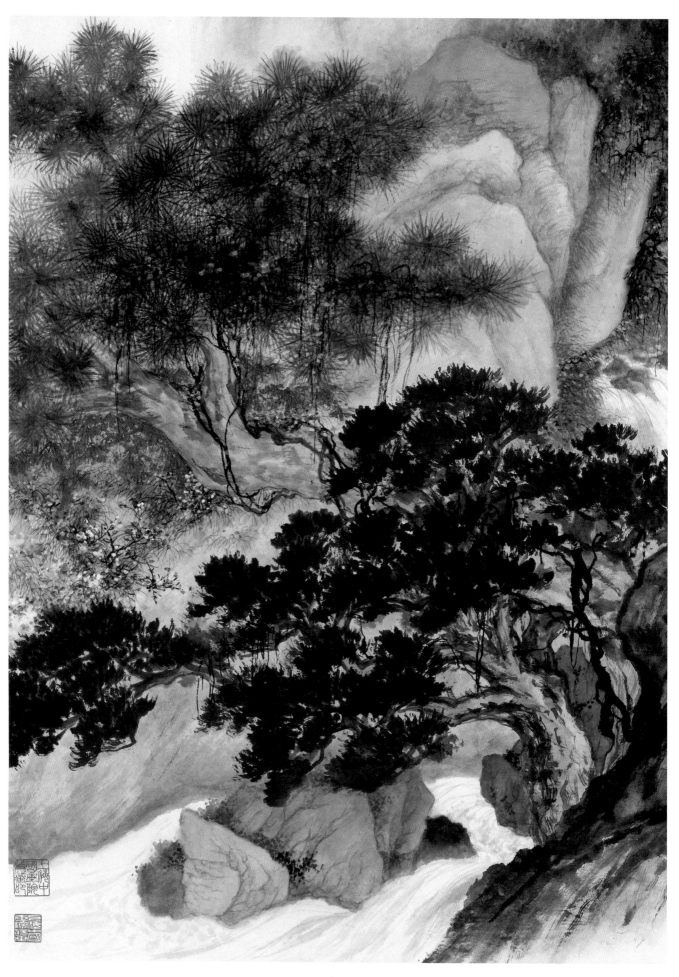

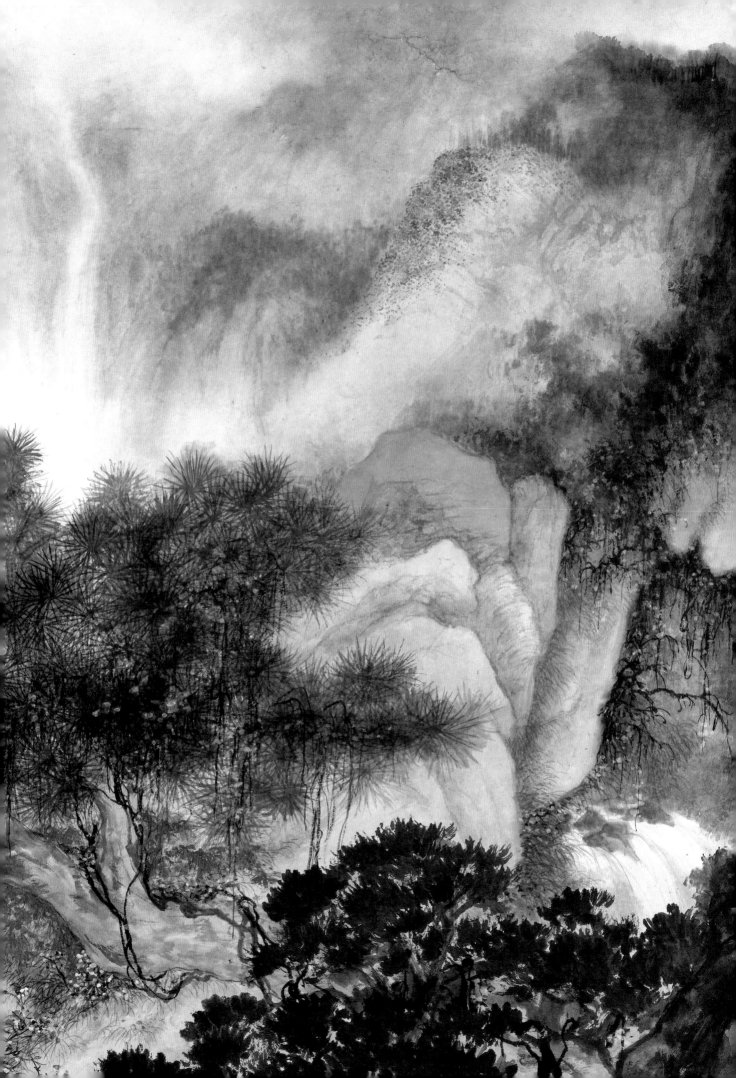

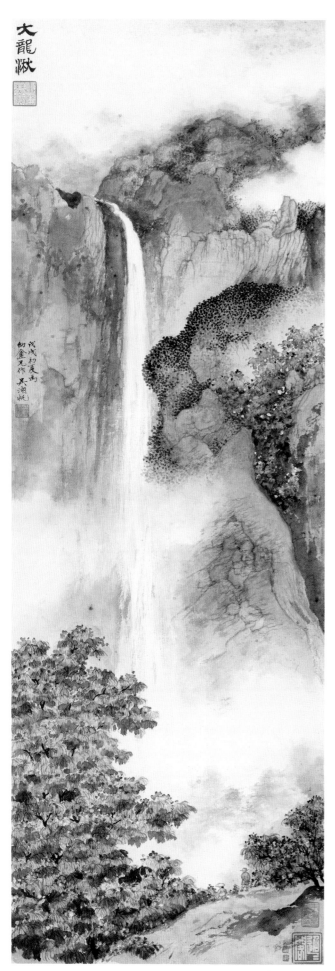

大龍湫

大龙湫

34

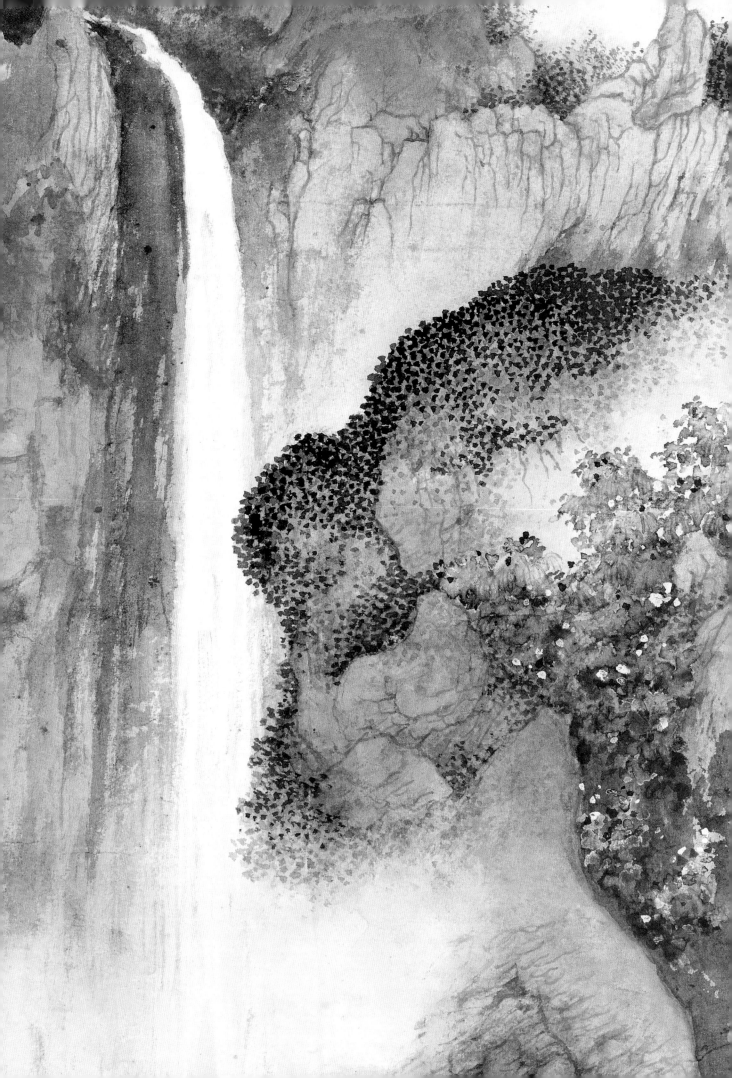

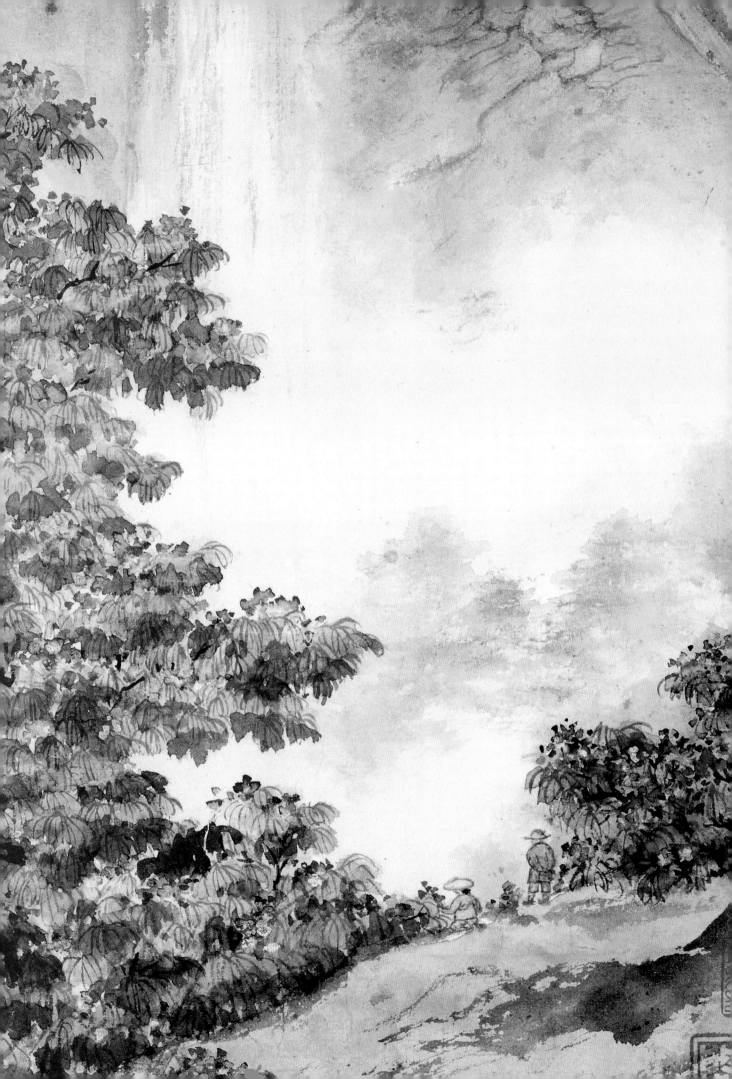

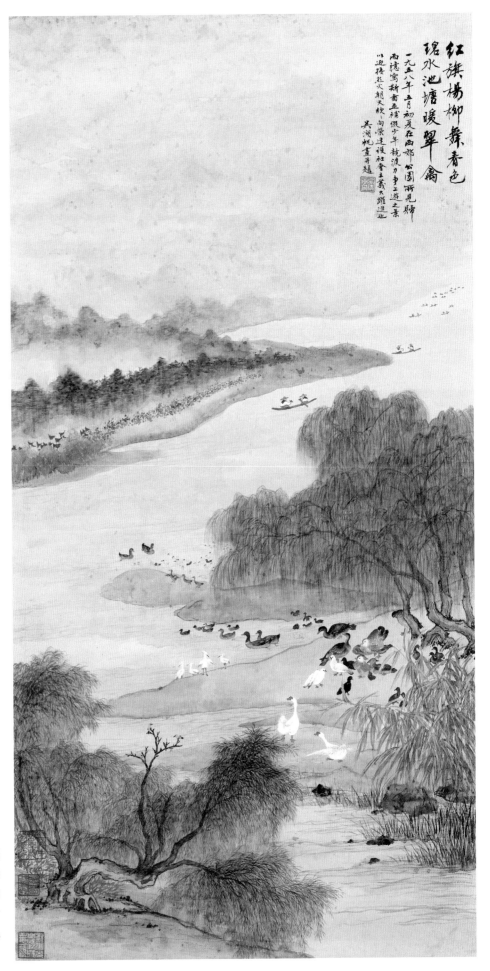

红旗杨柳舞春色
碧水池塘暖翠禽

一九五八年五月初夏在西郊公园所见归
而忆写新画亚补 ⋯⋯ 少年诚汲力争上游之景
以迎接花火朝天放，向崇连设社会主义大跃进也
吴湖帆画并题

西郊公园

　　画家不仅传统功夫深厚，同时又具有较强的写生能力。这幅作品是画家在西郊公园写生后创作的，其中柳树的画法精妙，近景有各种水禽，远处还有戴红领巾的小朋友，反映出时代的特色。

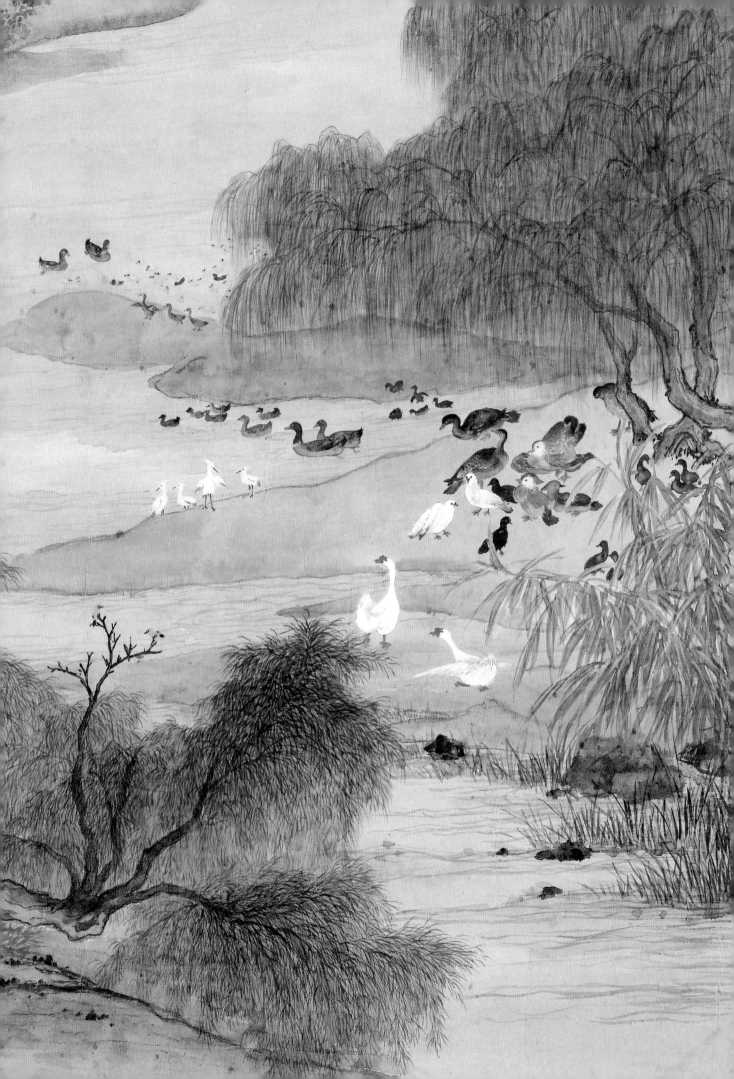

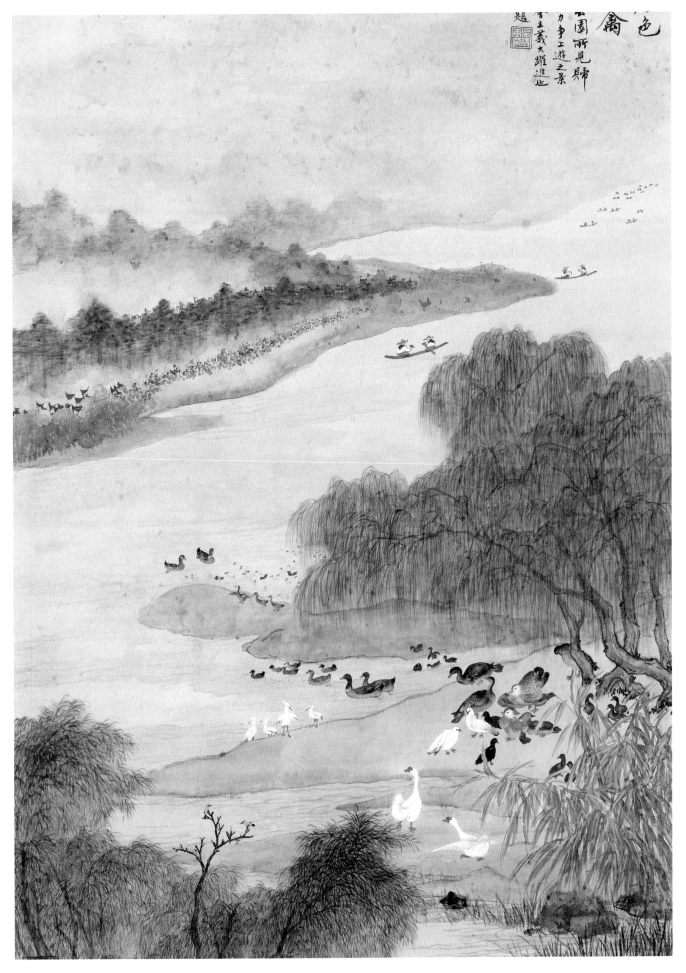

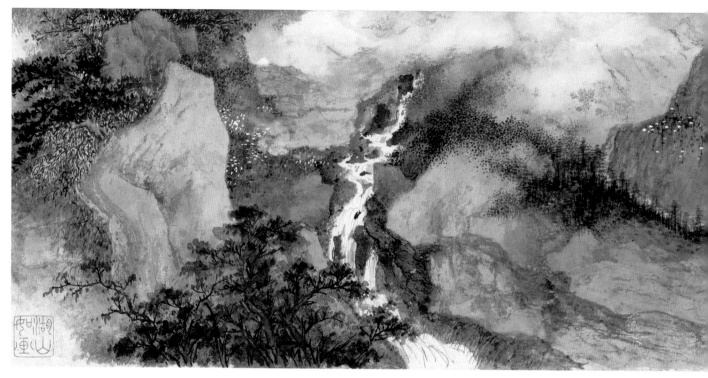

溪山秋晓

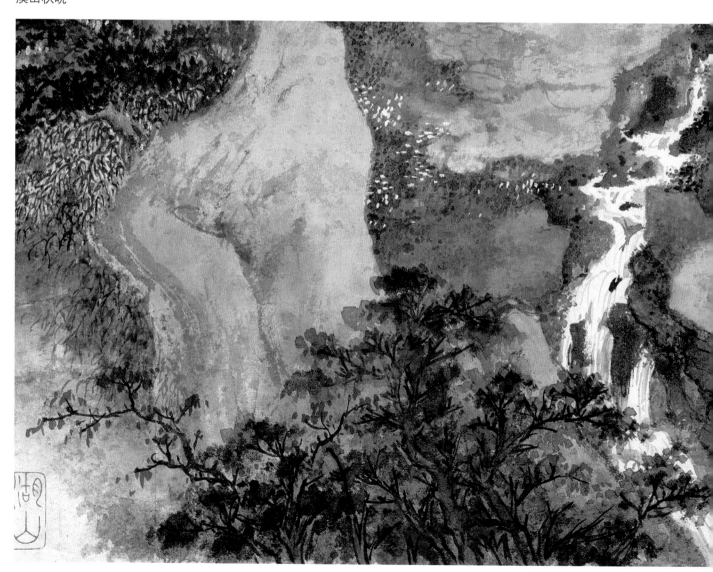

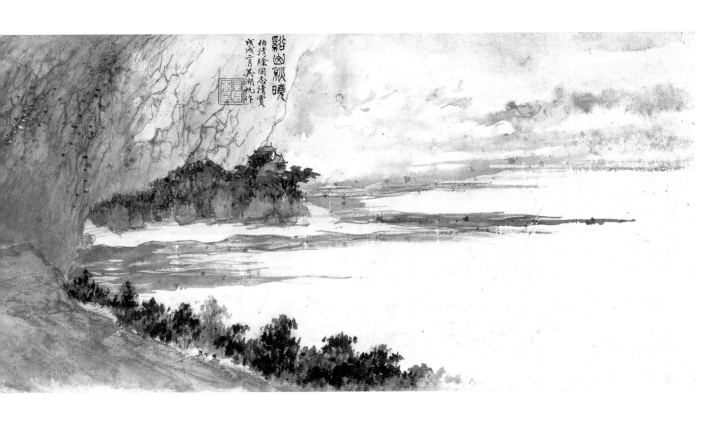

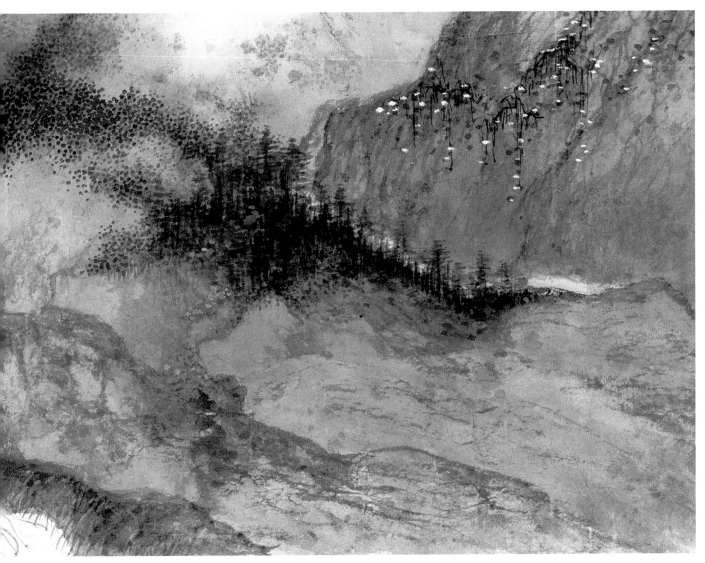

41

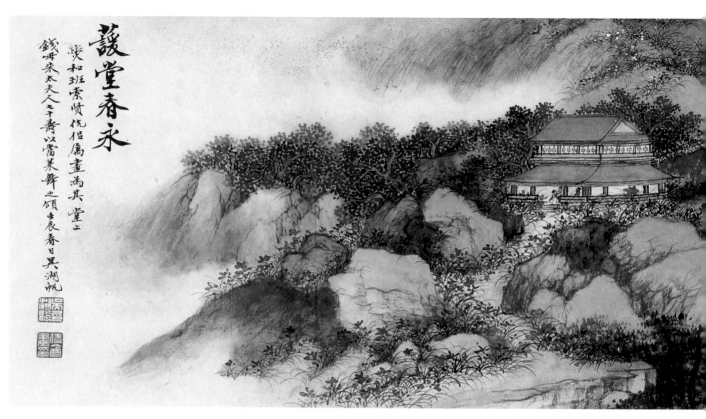

萱堂春永

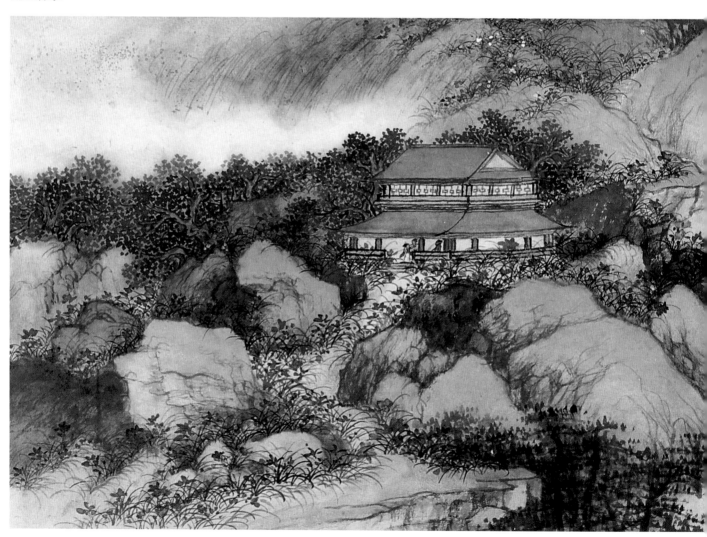

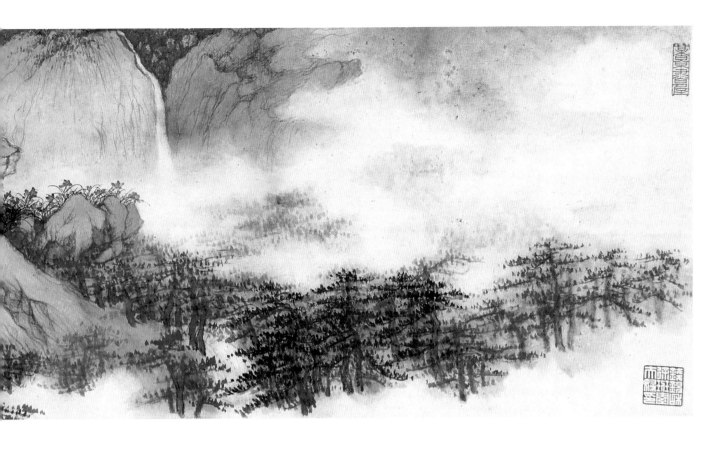

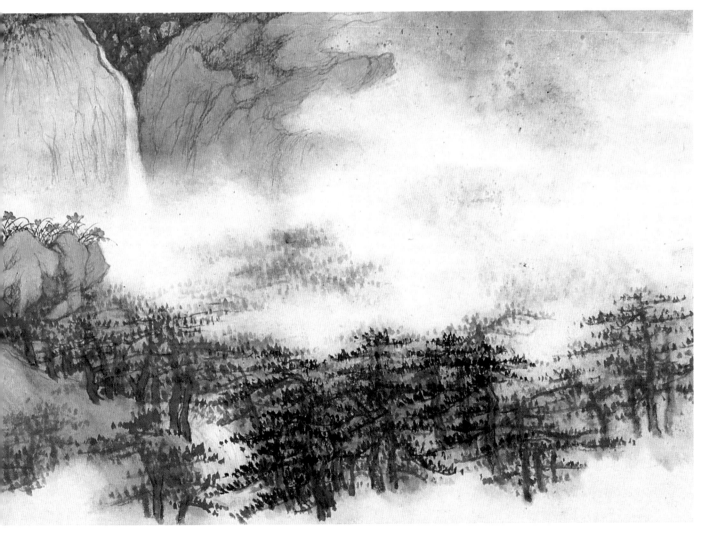

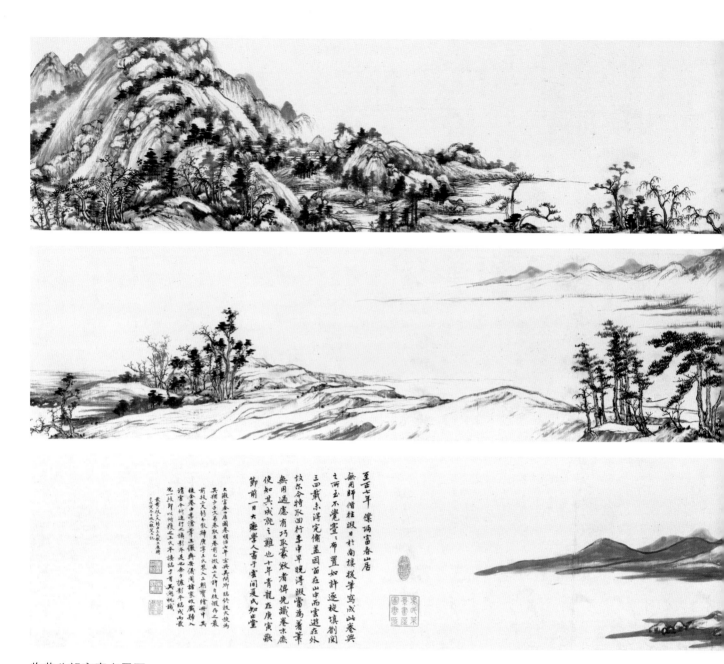

至正七年僕歸富春山居無用師偕往暇日於南樓援筆寫成此卷興之所至不覺亹亹布置如許逐旋填剳三四載未得完備蓋因留在山中而云遊在外故爾今特取回行李中早晚得暇當為著筆無用過慮有巧取豪敚者俾先識卷末庶使知其成就之難也十年青龍在庚寅歜節前一日大癡學人書于雲間夏氏知止堂

大癡富春山居圖卷為順治七年宜興吳問卿殉於火被火焚其前十五六為吳子文取出復其後三四尺亦斷缺不全庚寅春余裝池時諸家收藏以歲久特入摹本今所行世諸摹影皆是此卷今摹其真成此本完以貽後之君子跋語先一技即以所截之丈尺不復補凑丁其首其跋既載光緒元年己亥冬至後二日殷樹柏記

臨黃公望富春山居圖

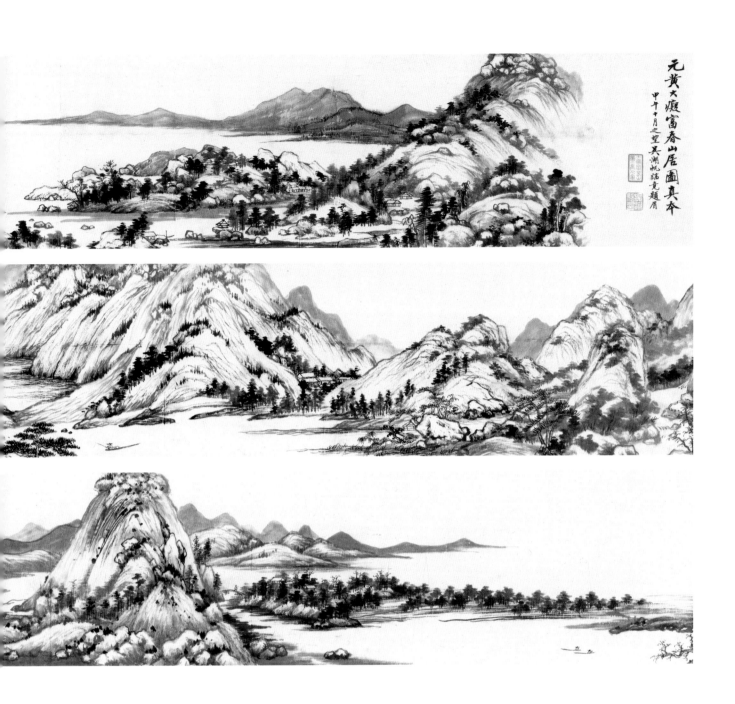

元黄大癡富春山居圖真本
甲午十月之望吳湖帆臨覽題眉

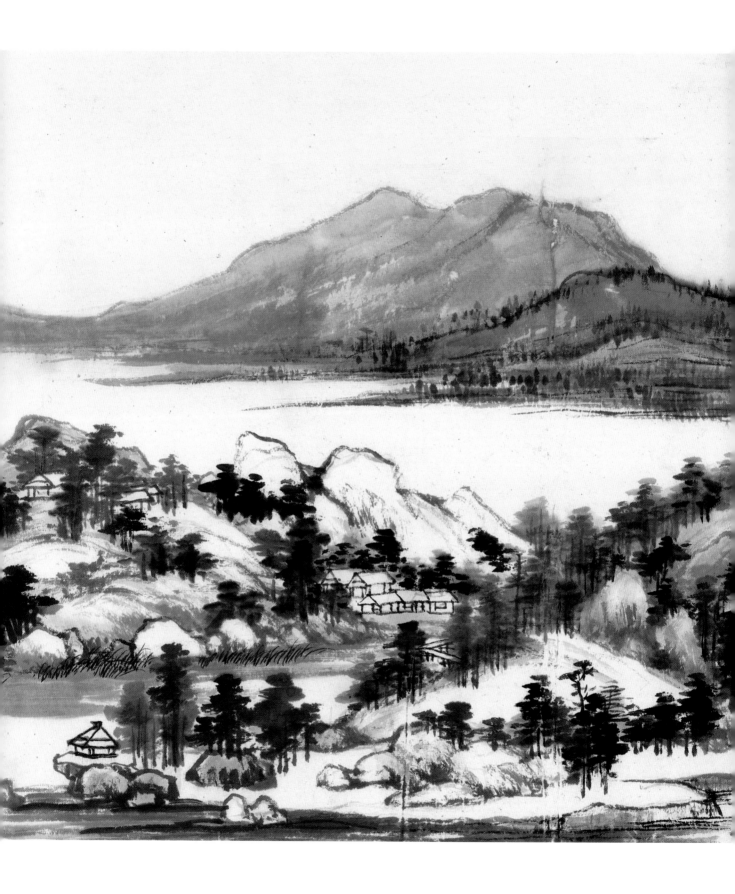

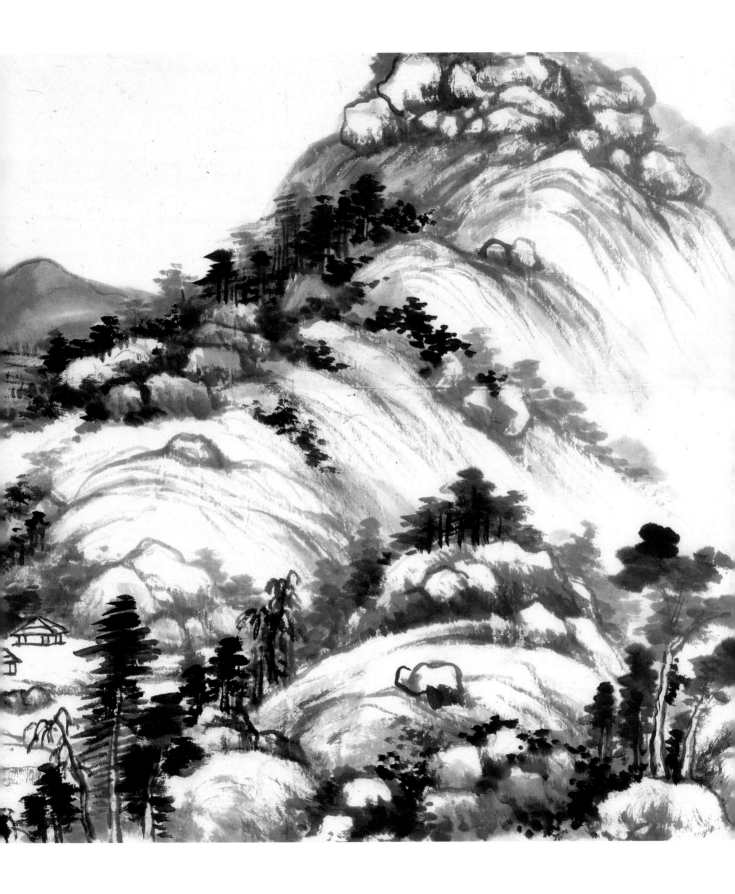

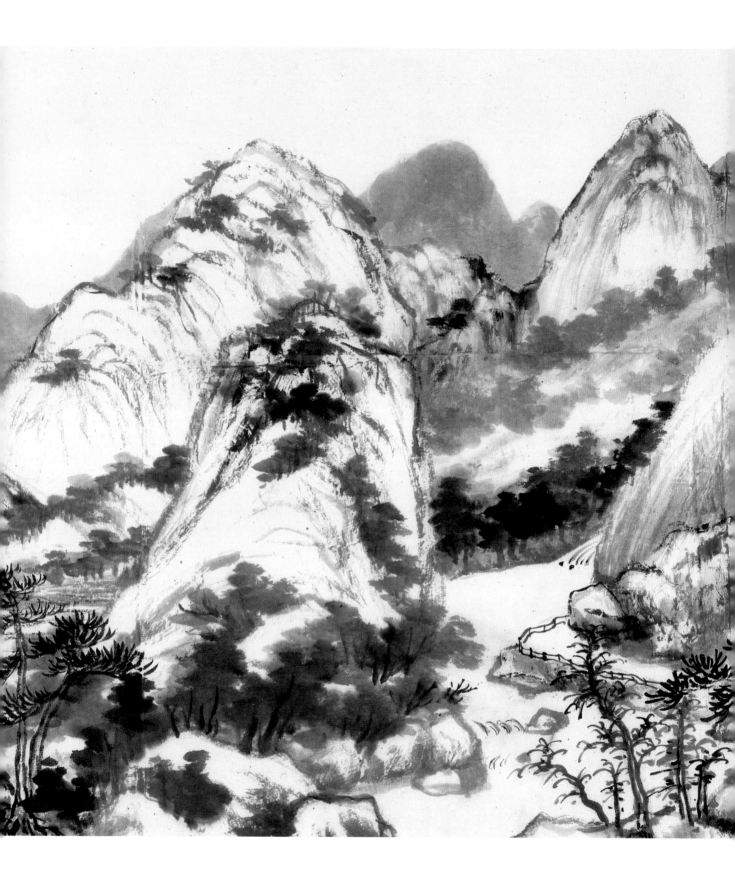

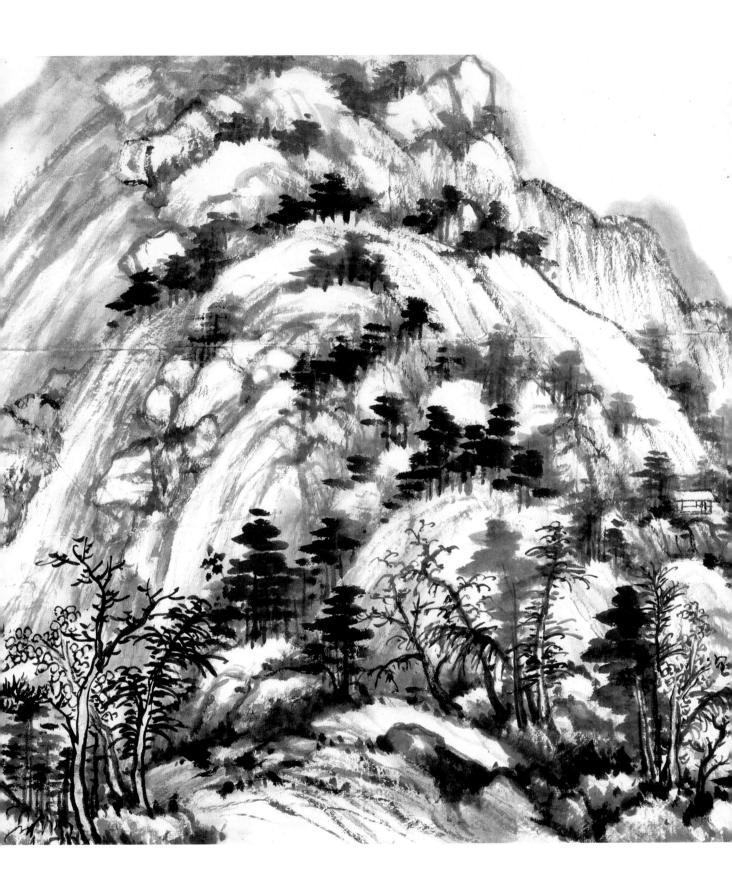

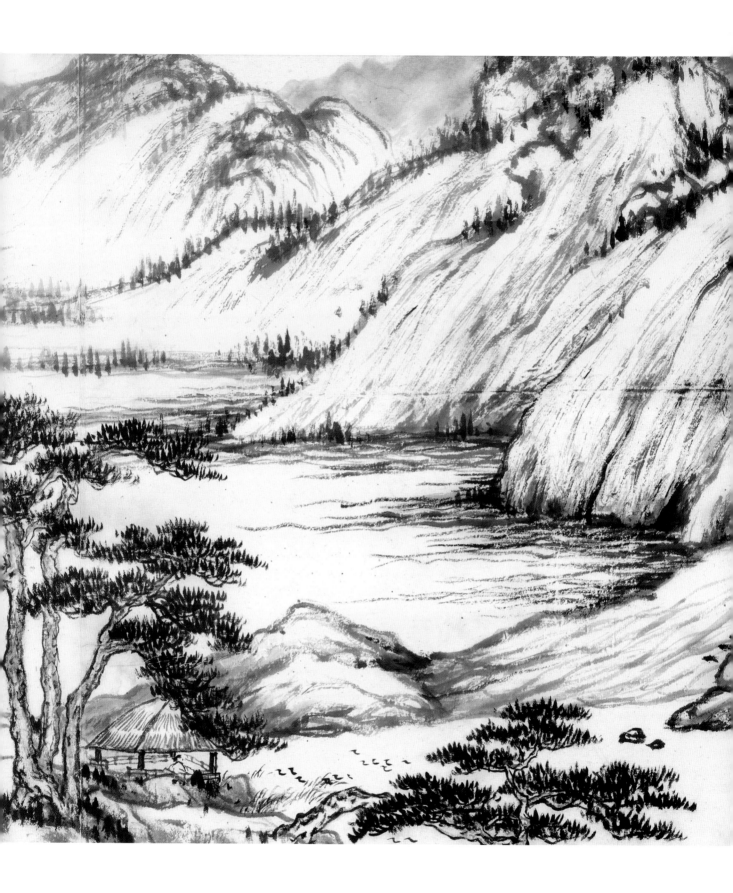

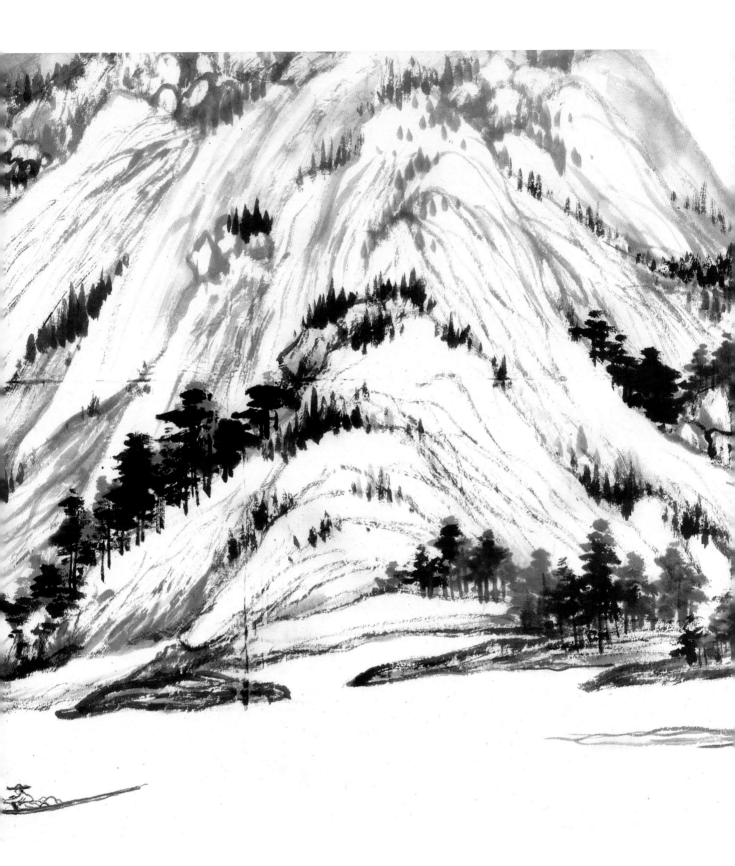

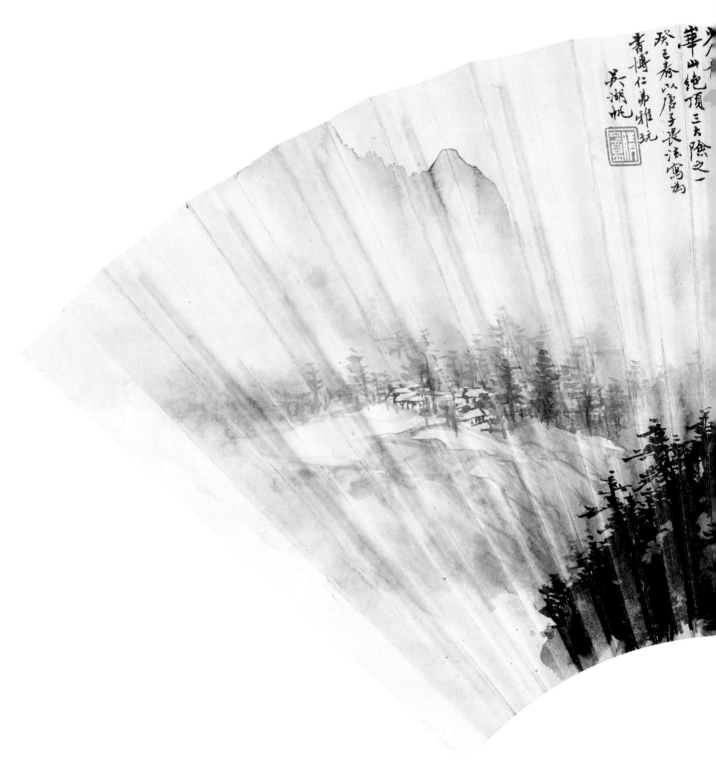

華山絶頂三大險之一

癸巳春以唐子畏法寫似

青博仁弟雅玩

吳湖帆

苍龙岭

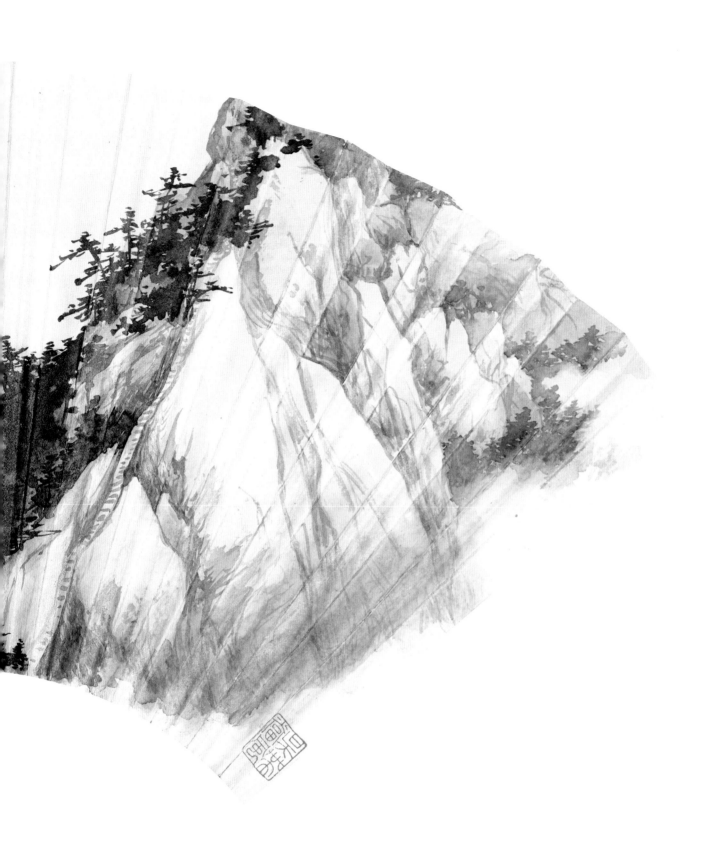

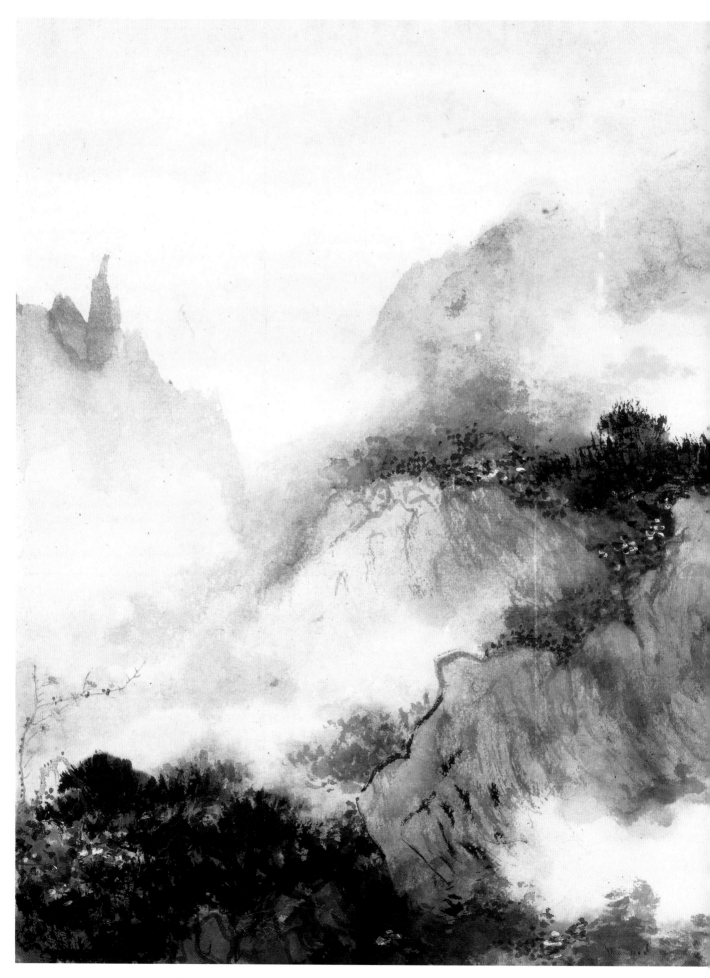

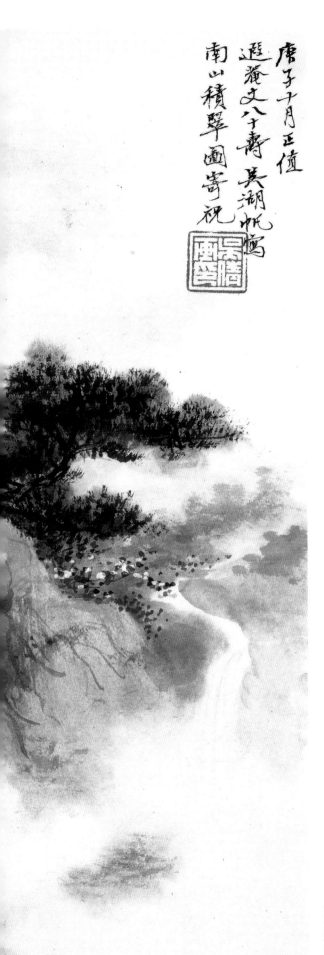

唐子十月正值

遐龄文八十寿 吴湖帆写

南山积翠图寄祝

南山积翠图

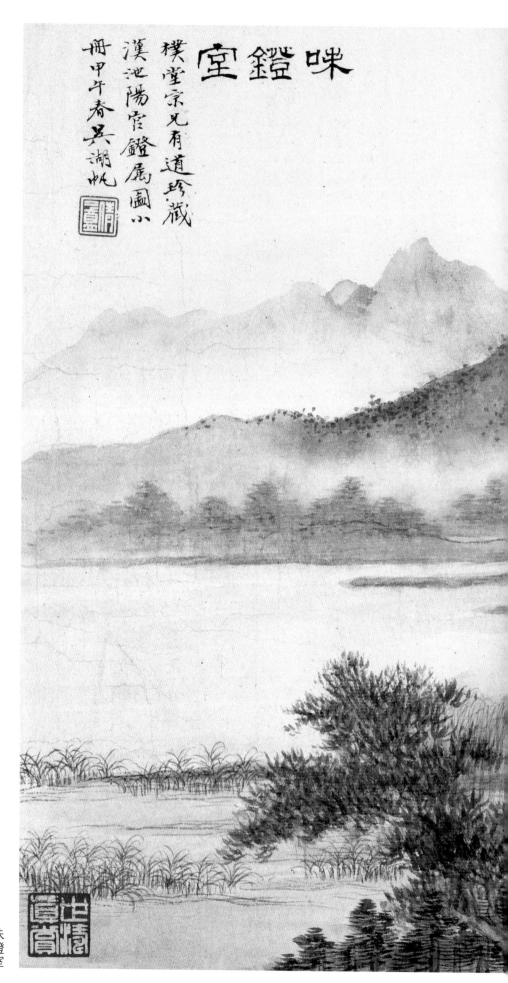

味鐙室

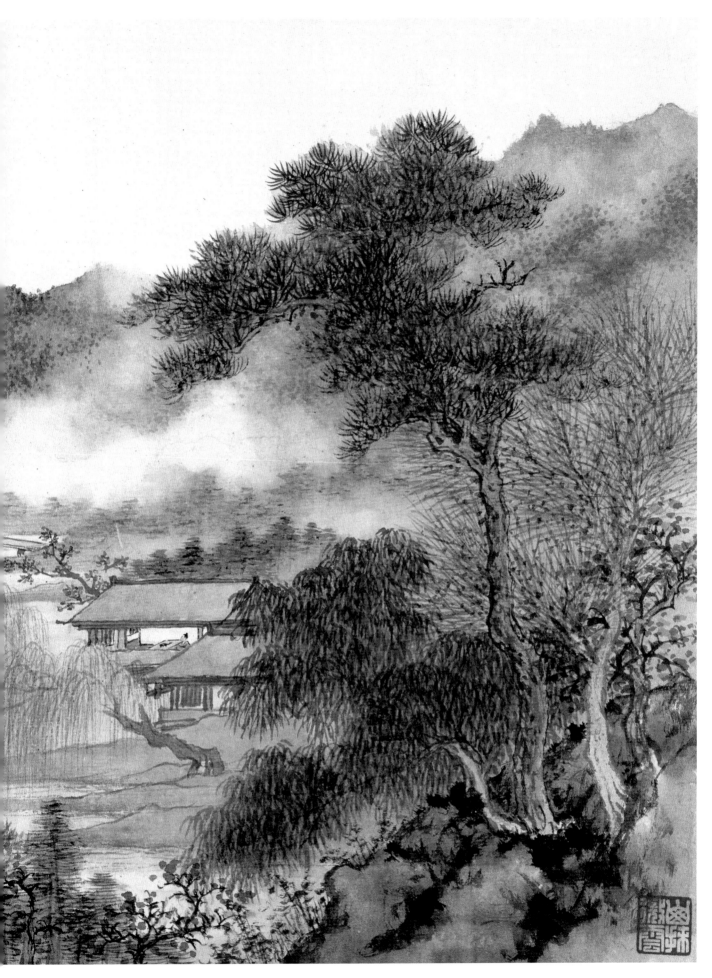

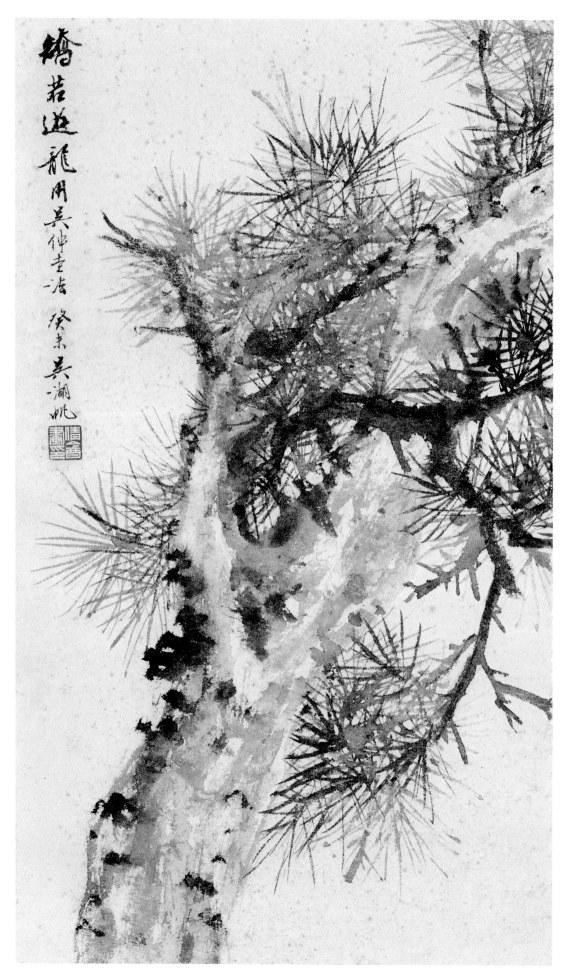

矫若游龙

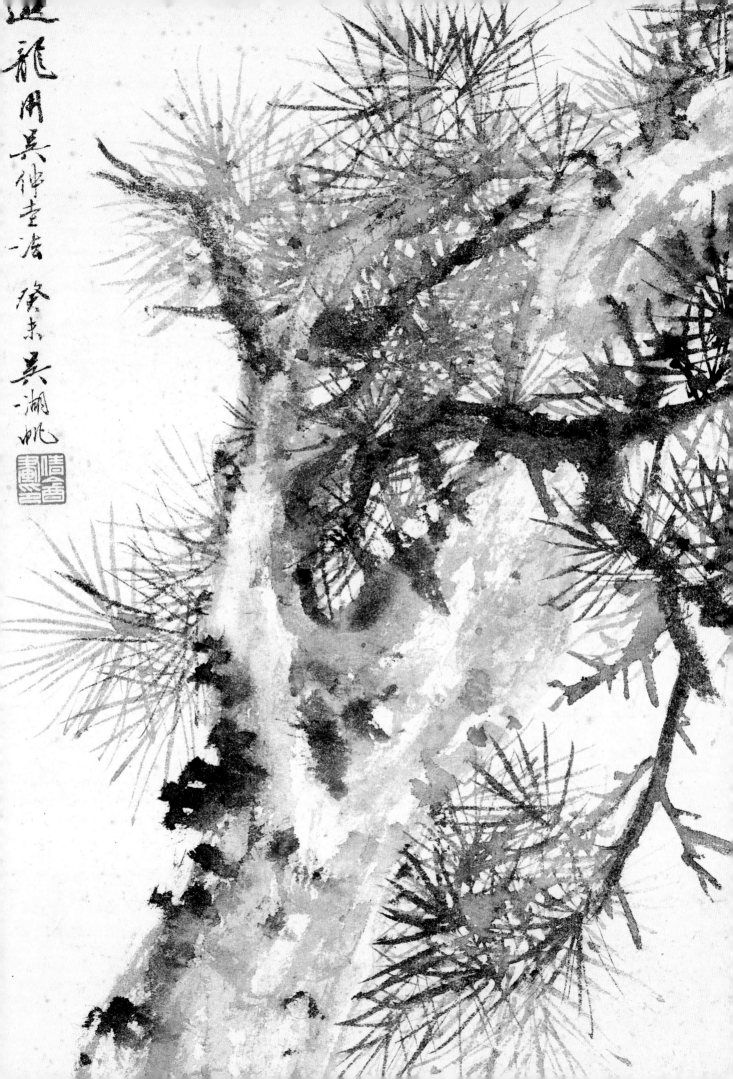

图书在版编目(CIP)数据

吴湖帆山水/上海书画出版社编.—上海：上海书画出
版社，2022.12

（朵云真赏苑·名画抉微）

ISBN 978-7-5479-2959-9

Ⅰ.①吴… Ⅱ.①上… Ⅲ.①山水画－国画技法

Ⅳ.①J212.26

中国版本图书馆CIP数据核字（2022）第222915号

吴湖帆山水（朵云真赏苑·名画抉微）

本社 编

责任编辑	苏 醒
审 读	陈家红
技术编辑	包赛明

出版发行	上 海 世 纪 出 版 集 团 上海书画出版社
地址	上海市闵行区号景路159弄A座4楼
邮政编码	201101
网址	www.shshuhua.com
E-mail	shcpph@163.com
制版	上海久段文化发展有限公司
印刷	上海画中画包装印刷有限公司
经销	各地新华书店
开本	889×1194 1/16
印张	4
版次	2023年1月第1版 2023年1月第1次印刷
书号	**ISBN 978-7-5479-2959-9**
定价	**58.00元**

若有印刷、装订质量问题，请与承印厂联系